Handmade Paper Accessory

Handmade Paper Accessory

Handmade Paper Accessory

大人風的優雅可愛

輕盈美麗的
立體剪紙花飾

一般社團法人 日本紙藝協會®監修

5)
řadích pěstované s kv.
. 2
ající na řapík; kv. bílé,
. 4
oha, *crus-galli* L. (79₁)
. 3
uběji pilovité, v počtu
nokvěté; zahradní formy
ho 4a
azně zašpičatělé, početné
dlouze trnité; kv. s 5
se žlutou, chutnou duž-
, *coccinea* L. (79₂)
n. bílé; druhy roztrou-
. 5
podunajských luhů 7
až dlanitosečné s 3—7
, čnělka obvykle jediná,
variab.; ×; skály, kam.
semenný, *monogyna*
tolaločné, stopky kv. a
vělé, čnělky 2, červené
. 6
ašty od malvičky odstá-
u široké; skály, křoviny
mstruchov, *palmstruchii*

len žlutý (*Linum flavum*) len tenkolistý (*Linum tenuifolium*)

『傳達特別的心意』

使用「紙張」，將其依照想法呈現。

眾多材料之中，在全世界任何地方都可以輕易取得的，
一定是「紙」。
從小就親近熟悉，能依照想法簡單塑型的。
也一定是「紙」。

為了讓眾人綻放笑容而推廣紙藝術與手作紙藝的同時，
我們兩人著眼於以「紙」這種材質，
製作平時能夠使用配戴的飾品。
「大人風的可愛花卉剪紙系列」第3冊
為了將紙張製作成精緻美麗的飾品，
收錄了更多可運用於日常生活的巧思。

若小心溫柔地對待紙藝飾品，
不但十分容易與其他材質的飾品混搭使用，
亦能依照想法進行變化。

一般社團法人日本紙藝協會®以展露笑容的契機為主旨，
推出了大人風的可愛紙藝飾品。
若能讓許多人將這些紙花飾品當成傳達「特別重要的心意」的工具，
並且體會製作的樂趣，我們將深感喜悅。

一般社團法人日本紙藝協會®
代表理事　くりはらまみ・前田京子

Contents

※（　）內數字為作法頁碼

How to make

A_a

繡球花耳環

運用淺紫色、藍色等數種顏色的灰色調色紙，
呈現出些微變化的花朵色調。

How to make _ P.50

A_b
繡球花手鍊

繡球花惹人憐愛的朵朵小花，
總是讓心中的少女情懷萌動不已。
使用不規則弧度的花瓣來表現。

How to make _ P.51

B

香菫菜戒指＆夾式耳環

沐浴在陽光下，活力十足綻放著的香菫菜。
以香菫菜的代表色──紫色與黃色輕柔呈現。

How to make _ P.52

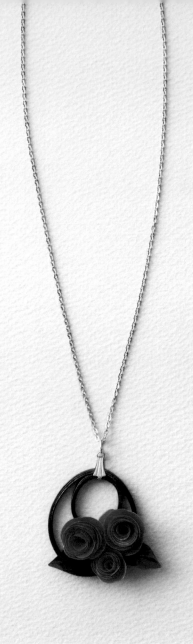

C
迷你玫瑰墜飾

讓人怦然心動的小小玫瑰墜飾。
是能簡單完成的捲紙玫瑰。

How to make _ P.53

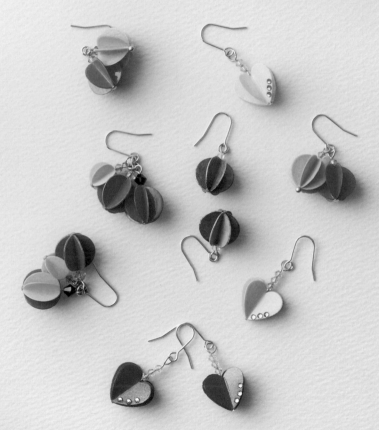

D_a,b,c,d

耳環

以6張紙組合而成的立體球形耳環。
呈現一顆顆圓滾滾的可愛形狀。

How to make _ P.54

a …圓形　b …心形

彷彿撲撲翅膀就會翩然飛舞的
蝴蝶和蝴蝶結耳環。
此處也是使用6張紙貼合成立體狀。

How to make _ P.55

c ...蝴蝶結形　　d ...蝴蝶形

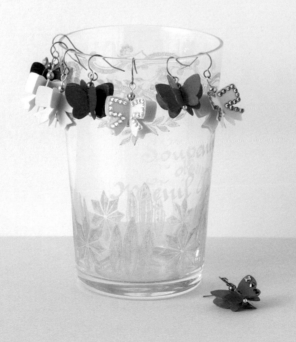

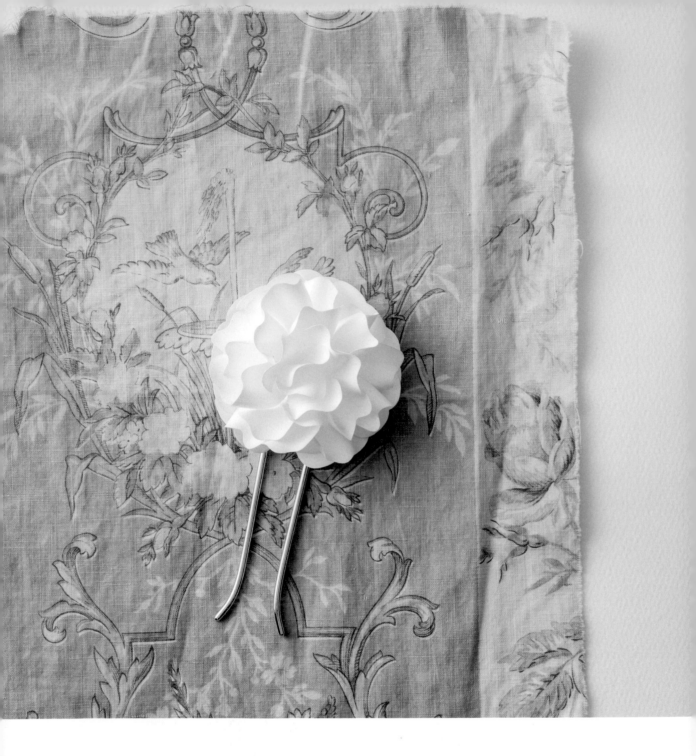

E

芍藥髮簪

渾圓具份量感，也很適合洋裝。
將彎曲的花瓣重疊，營造出芍藥的感覺。

How to make _ P.56

花卉髮夾

繽紛的花卉髮夾。
多戴幾枝也樂趣十足!

How to make _ P. 57

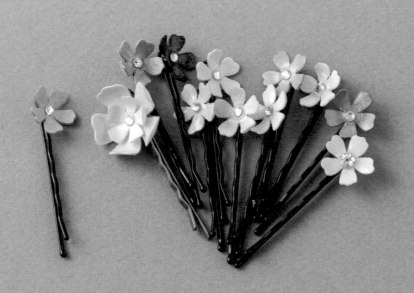

G

雛菊戒指

將纖細花瓣為特徵的雛菊作成戒指。
改以眾人熟悉的白色製作也會很可愛。

How to make _ P.58

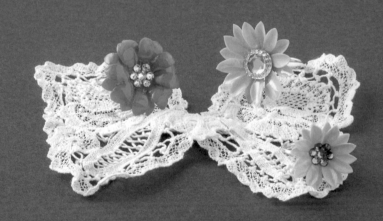

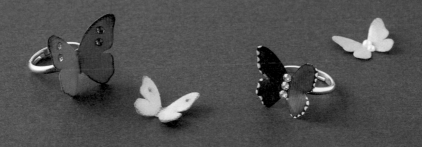

H

蝴蝶戒指

翅膀邊緣以色鉛筆上色，增添變化。
作成具有玩心的飾品。

How to make _ P.59

1_a

繁花項鍊

女孩兒都喜歡
滿滿花朵的項鍊，
以煙燻粉和灰色打造大人風格。

How to make _ P.60

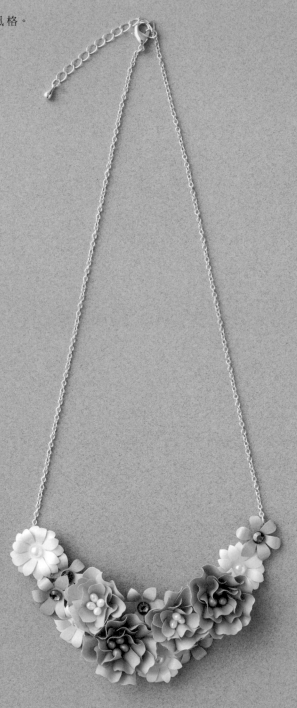

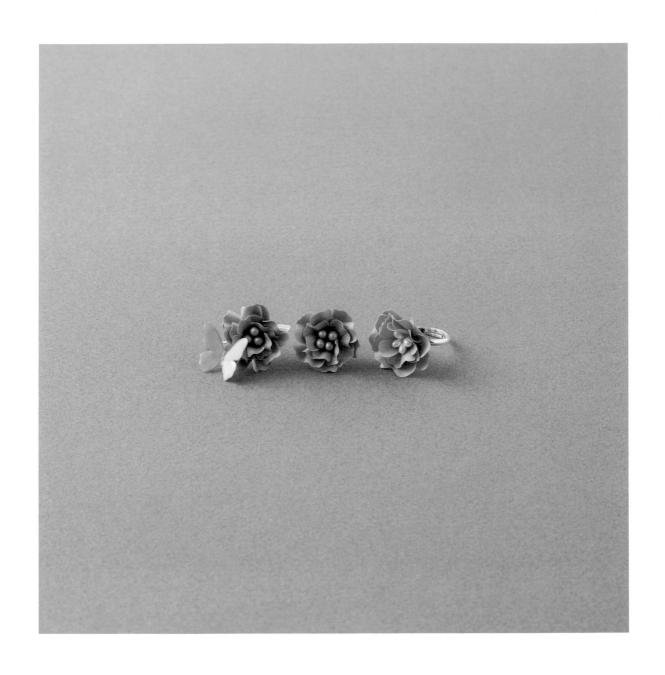

1_b
夾式耳環 & 戒指套組

中央以4個珍珠為花蕊更顯可愛。
最適合作為展現少女風情的單品!

How to make _ P.60

J

珍珠&小花髮箍

在珍珠之間嵌入3種小花。
建議黏貼於簡單基本款的細髮箍上。

How to make _ P.62

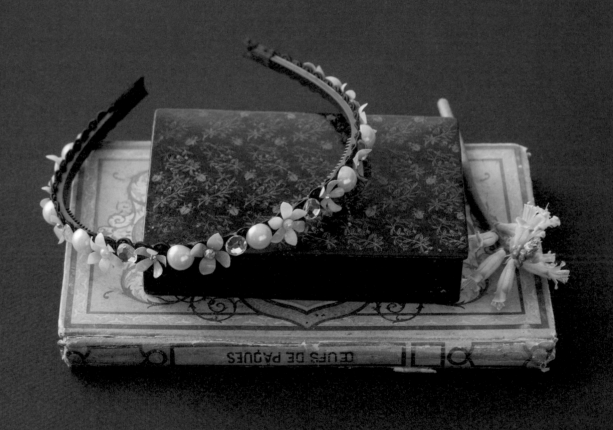

K

小花花冠

掌握花朵與葉子之間的協調配置。
小花的花瓣刻意面向各處，營造自然豐富的面貌。

How to make _ P.63

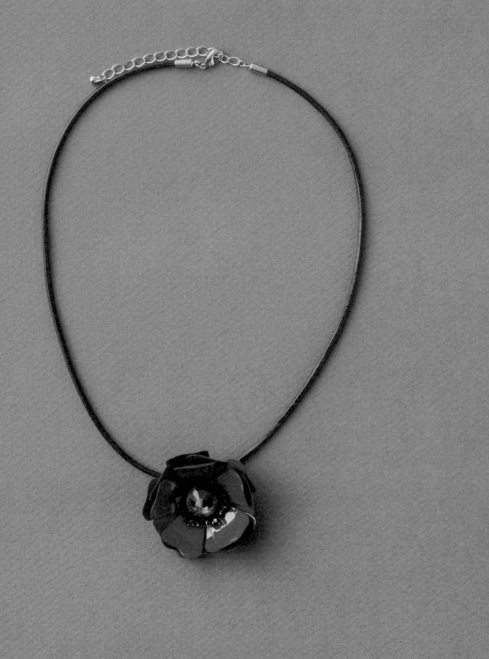

L_a

銀蓮花項鍊

展現出銀蓮花的鮮豔色彩與形狀。
適合成熟女性，
搭配華麗的派對裝扮吧！

How to make _ P. 64

L_b

銀蓮花頸鍊

將不同大小的銀蓮花黏貼於緞帶上的頸鍊。
推薦給時尚有個性的女子。

How to make _ P.65

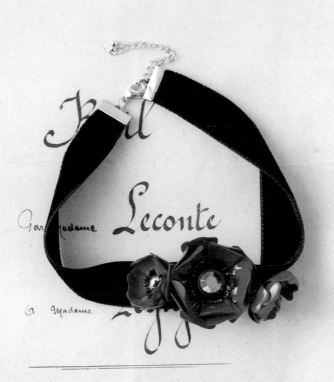

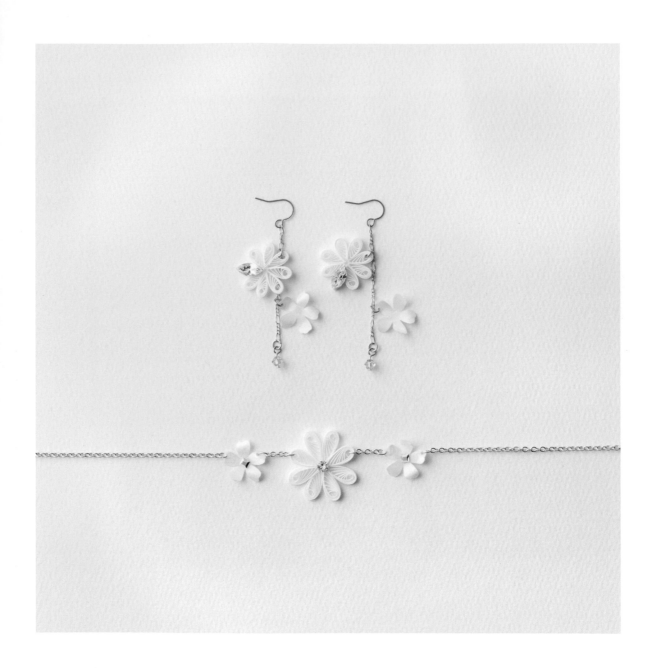

M

捲紙花項鍊＆耳環

以雪白色紙張製作的飾品。
適合搭配婚紗。

How to make _ P.66

皺紋紙簡易胸花

皺紋紙是很好操作的材質。
展開重疊再作出弧度，玫瑰花就完成了。
組合之後化身成為雅致的胸花。

How to make _ P.67

O－a,b
花卉胸針

只有一朵花的胸針也能鮮明可愛。
重點在於花瓣彎曲的弧度。

How to make _ P.68.70

a ...玫瑰　b ...非洲菊

P

珠飾花卉胸針

將5片淺淺圓錐狀的花瓣組合在一起，
中央以花形珠飾作為重點。
各式各樣的粉紅色系紙張，顯得相當有趣。

How to make _ P.71

Q - a
流蘇包包吊飾

就算只是普通的紙張，只要剪成細條狀塗上蝶古巴特膠，
就能呈現宛如皮革流蘇的質感。
因為很簡單，請務必一試。

How to make _ P.72

Q_b
流蘇耳環

與包包吊飾成套的耳環。
作法相同，只是尺寸較小。

How to make _ P. 72

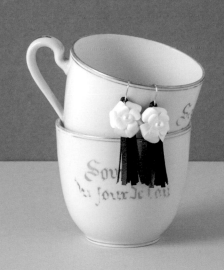

R_a

捲紙玫瑰胸針

杏色的玫瑰花胸針。
是古典又勾起鄉愁的設計。

How to make _ P. 74

R_b
捲紙玫瑰一字別針

適合中性風格的玫瑰花。
作成一字別針顯得相當帥氣。

How to make _ P. 75

S_a,b
紙串珠項鍊&夾式耳環

將紙張剪成細長的等腰三角形，
再從頭捲到尾，一顆珠子就完成了。
耳環則接在下方作為墜飾。

How to make _ P. 76,77

a ...項鍊　b ...夾式耳環

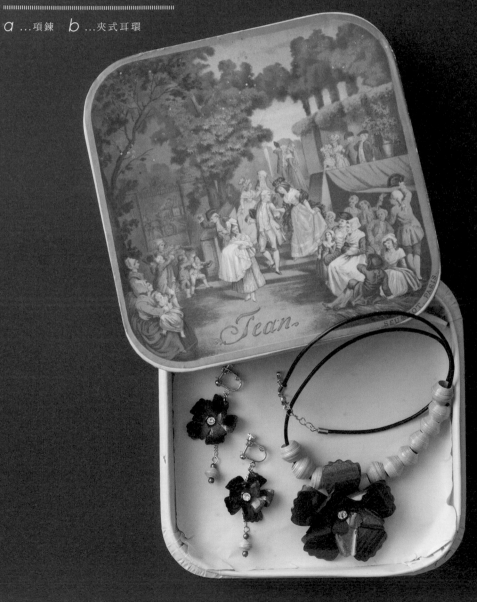

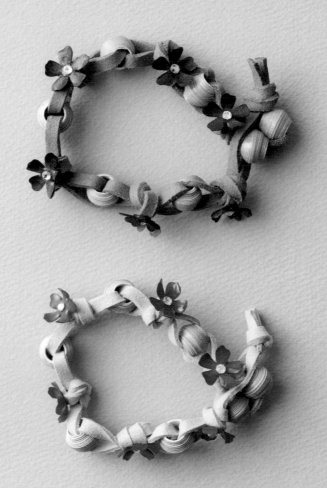

S_c

紙串珠手環

以皮繩串起紙珠打結，
並且在打結處黏上小花，就成為可愛的手環。

How to make _ P. 78

T

捲紙玫瑰髮夾

設計可愛的捲紙玫瑰。
因為相當簡單,希望您務必嘗試製作。

How to make _ P. 79

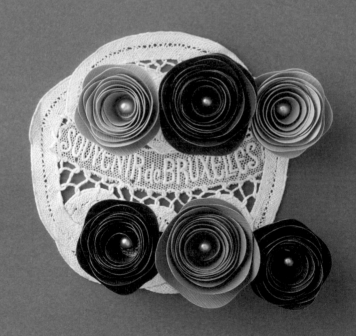

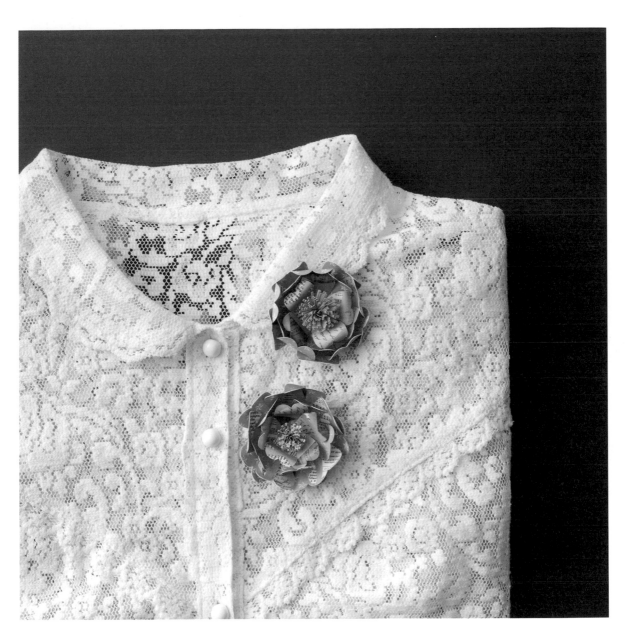

U
心形花瓣胸針

以印花紙製作，
心形花瓣搭配穗狀花芯，
令人感到輕快的胸針。

How to make _ P.80

V

紙膠帶的蝴蝶結髮圈

可愛的紙膠帶總是讓人忍不住想蒐集呢！
只要貼上膠帶就能完成的蝴蝶結髮圈。

How to make _ P. 81

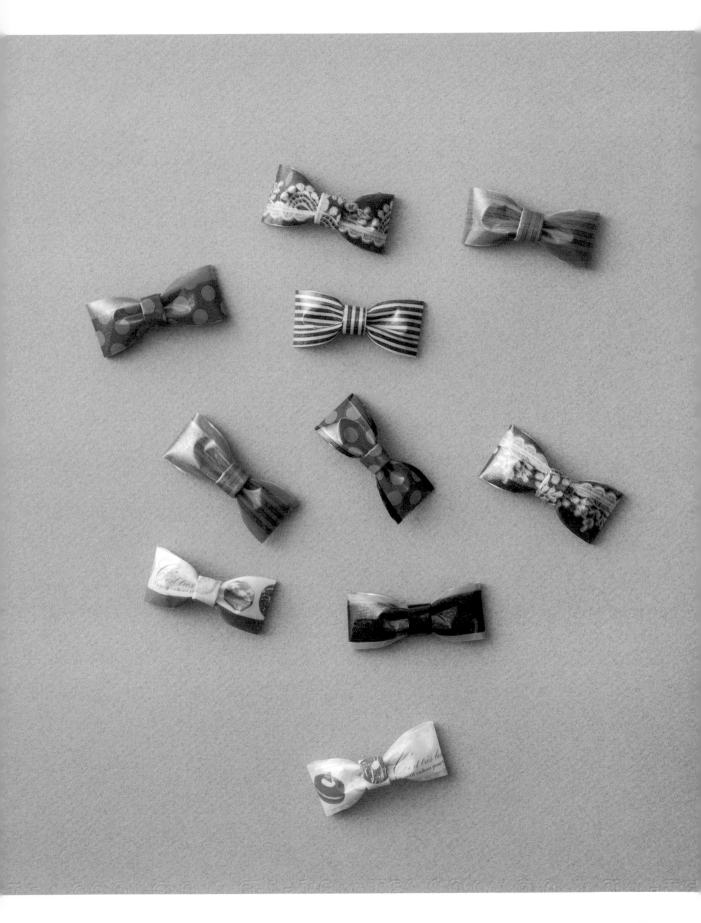

W_a
向日葵徽章

完成了如太陽般閃耀的向日葵花朵徽章。
在寬緞帶疊上細緞帶，營造層次感。

How to make _ P. 82

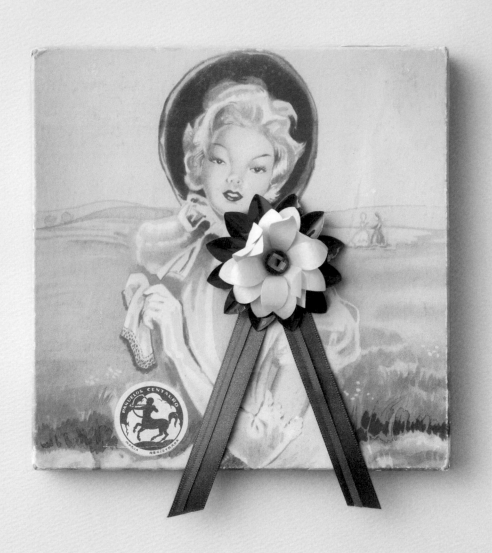

36

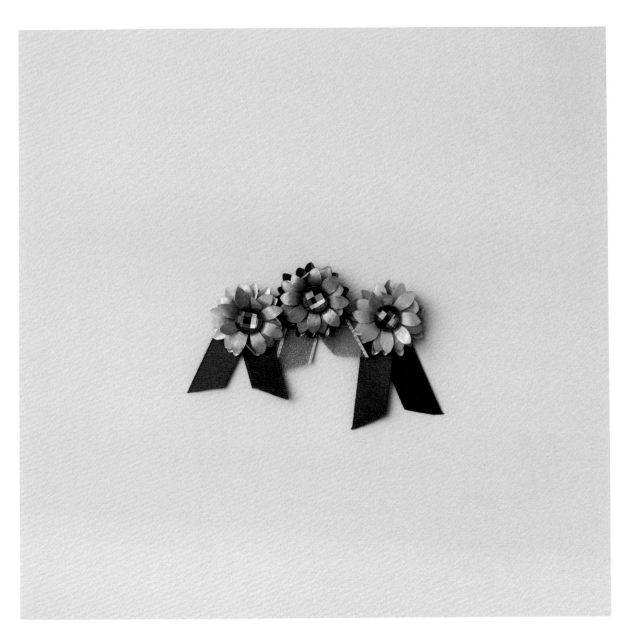

W_b
小小向日葵徽章

在胸前別上數個也很可愛的小小向日葵徽章。
選擇稍粗的緞帶款式,更有徽章風格。

How to make _ P. 83

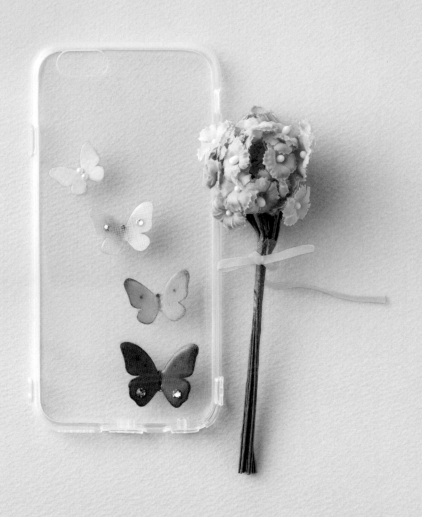

蝴蝶手機殼

如裝飾貼紙般貼在手機殼上。
色彩柔和的粉紅色系蝴蝶。

How to make _ P. 84

瑪格麗特書籤

在閱讀中的書裡夾入了喜歡的書籤。
那是挑起文學少女情懷，
潔白色小巧的瑪格麗特花朵。

How to make_ P. 85

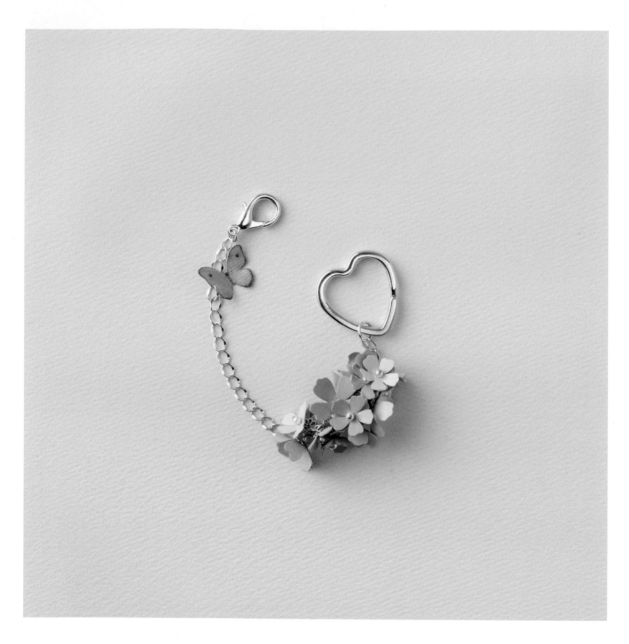

Z

粉彩小花鑰匙圈

帶著粉紅、粉藍等粉彩色系的小花，
花團錦簇的可愛鑰匙圈。
最適合雀躍歡欣的春天心情！

How to make _ P. 86

How to make

基本工具＆材料

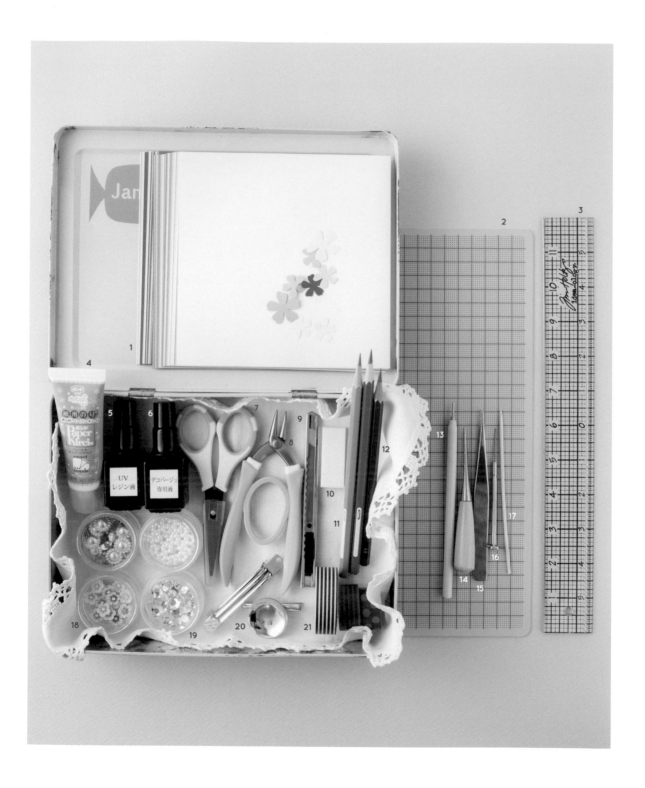

1 紙

推薦使用色彩豐富的丹迪紙，但選擇什麼紙都可以。

2 切割墊

以美工刀裁切紙張時墊於下方使用。

3 尺

測量長度用。

4 黏著劑

用於黏合紙張。

5 UV膠

經紫外線照射後會產生硬化作用的樹脂液。使用硬質UV膠。

6 蝶古巴特膠

作為表面塗層用。

7 剪刀

用於裁剪紙張。

8 尖嘴鉗

將單圈或T針等零件加工成飾品配件時使用。

9 美工刀

用於切割紙張。

10 橡皮擦

擦去描繪紙型時的鉛筆線條。

11 色鉛筆

在紙張上描繪花紋時使用。

12 鉛筆

描繪紙型線條時使用。

13 捲紙筆

前端有溝槽，方便將紙張夾入固定再捲起。

14 錐子

製作花瓣弧度時，以錐子滑過塑形。

15 鑷子

用於夾住紙張彎摺等狀況。

16 手鑽

鑽出小孔洞。

17 竹籤

在細微處塗抹黏著劑以及彎摺紙張用。

18 串珠類

有半圓珍珠、環形等，依作品需求使用。

19 水鑽

表面經刻面加工，背面呈平整狀的黏貼用裝飾材料。

20 飾品五金

髮夾、胸針底座等五金配件。

21 紙膠帶

使用紙膠帶製作簡易飾品。

黏著劑

除了紙張用白色膠，亦可選用木工膠或塑膠接著劑。想要牢牢黏合時，不妨使用多用途的強力膠。希望黏著面保持平整時，就使用雙面膠。

熱融槍

將樹脂加熱融化的黏著工具。用於想迅速黏合時。

圓嘴鉗・平口鉗・斜口鉗

圓嘴鉗用於彎曲T針時，平口鉗用於拉開單圈時，斜口鉗則使用於剪斷T針等金屬零件時。

本書使用的飾品配件

1耳鉤、2耳夾、3平台耳針

1髮夾、2緞帶夾、3平面戒台、4底托、5胸針底座、6包包吊飾鍊

各種項鍊鏈條，可依個人喜好選擇。

基本技巧 1

在紙上描繪紙型並裁剪

1.影印紙型並剪下

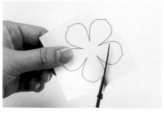

各作品的作法頁皆有刊登使用紙型的頁碼，影印所需紙型後，沿線條剪下。

2.以鉛筆描邊

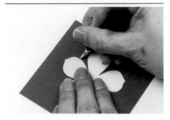

將紙型放在製作用紙上描邊。在深色紙張描繪時，最好使用較顯眼的白色色鉛筆等。

3.沿鉛筆線條剪下

沿著線條或貼近線條內側裁剪。熟練後，可將紙張摺成4摺或對摺，一次裁剪多張比較有效率。

作出花瓣的弧度

〈 外捲 〉

1.立起花瓣

彎摺花瓣連接處，立起花瓣。

2.從連接處往外側塑形

錐子在外側貼著花瓣連接處，往外側加壓滑刮。

3.滑拉成圓弧狀

一邊輕拉花瓣，一邊壓成圓弧狀並滑動外側的錐子，作出弧度。

〈 內捲 〉

1.立起花瓣

彎摺花瓣連接處，立起花瓣。

2.從連接處往內側塑形

錐子在內側貼著花瓣連接處，往內側加壓滑刮。

3.滑拉成圓弧狀

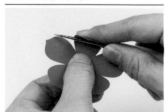

一邊輕拉花瓣，一邊壓成圓弧狀並滑動內側的錐子，作出弧度。

〈 在花瓣中央作出壓紋 〉

1.以鑷子輔助對摺花瓣

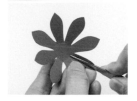

鑷子夾住花瓣中央,對摺。

2.作出壓紋的花瓣

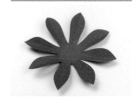

全部花瓣皆作出壓紋。

〈 作出圓潤弧度的花瓣 〉

1.以錐子協助彎曲花瓣

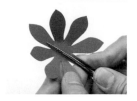

將錐子放在花瓣中央,以花瓣包裹錐子。

2.圓潤立體的花瓣

全部花瓣皆作出弧度即完成。

〈 作出朝向內側·外側的弧度 〉

1.將錐子置於花瓣側邊。

錐子緊貼於花瓣側邊,分別往內側與外側滑拉。

2.朝內、外側彎曲的弧度

將花瓣兩側一一朝內、外作出弧度。

〈 作出上·下交錯的弧度 〉

1.錐子輪流在花瓣上、下方加壓

錐子輪流置於花瓣上、下方中央,包裹加壓,作出交錯朝向上、下方的弧度。

2.交互彎曲朝向上、下

花瓣形成交錯朝向上、下側彎曲的弧度。

重疊黏貼花朵的方式

2張重疊時

花瓣交錯重疊,讓第2張的花瓣尖端顯露出於第一張的花瓣間隙。

重疊3張

依露出花瓣尖端的順序,稍微錯開重疊於花瓣間隙。

重疊4張

先分別將2張交錯重疊黏好,之後再將2組花瓣平均錯開,重疊貼合。

基本技巧　2

///

使用捲紙技巧

1.製作密圓捲

將3mm寬的紙條放入捲紙筆的溝槽，從一端開始捲起。

2.捲紙

將紙張全部捲完。

3.在末端塗上黏膠

捲好後，在末端以黏膠固定。

4.完成密圓捲

抽出捲紙筆，密圓捲就完成了。

5.製作疏圓捲

在3塗抹黏膠前，稍微鬆手讓紙捲形成漩渦狀，再塗抹黏膠。

6.完成疏圓捲

完成疏圓捲（紙捲零件基本形）。

淚滴捲

1.收攏疏圓捲的漩渦

將疏圓捲中心的漩渦往一側收攏，一邊換手拿取。

2.捏住一側

捏住一側。

3.完成淚滴捲

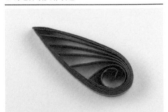

完成淚滴捲。

穗花捲作法

1.將紙張裁成細條

將市售紙張裁剪成細長條狀。

2.剪牙口

留下底部，剪刀以每隔1mm寬的距離剪出牙口。若將短邊對摺，在對摺處剪牙口，就成為雙層穗花捲。

3.以捲紙筆捲起

全部剪好後，將底部夾入捲紙筆捲起。

4.在末端塗抹黏膠

在末端塗抹黏膠固定。

5.展開呈半圓球狀

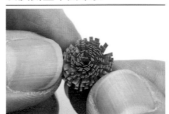

撥鬆穗花形成半圓球狀。

6.穗花捲完成

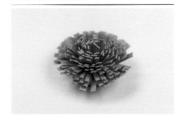

穗花捲完成。

圓框作法

1.捲紙

將裁成細長條的紙張，捲在符合製作尺寸的圓筒上。

2.在末端塗抹黏膠

末端以黏膠固定。

3.紙圈完成

完成圓框。

基本技巧　3

|||

葉片作法1

以鑷子對摺中央

以鑷子夾住中心處對摺。

葉片作法2

1.以鑷子對摺中央

以鑷子壓住葉片中心處對摺。

2.以鑷子斜向壓摺

每隔3mm進行壓摺，作出葉脈。

蝶古巴特膠‧UV膠

為了增添光澤、防止紙張受損，建議塗上蝶古巴特膠。
若塗上硬質UV膠再照射紫外線燈，
就會硬化並產生透明感，最適合製成飾品了。

1.塗上蝶古巴特膠

刷上一層蝶古巴特膠。自然乾燥後，
再重複塗抹第2、第3層。

2.待其自然乾燥。

不但具有光澤感，還有保護效果，可
防止紙張損傷。

1.塗上UV膠

塗抹硬質UV膠。
※依紙質不同，刷上UV膠之後紙色
可能會變深，因此最好先試塗在剪下
的碎紙上。若想呈現紙張原色，在塗
抹UV膠前，可事先在正反面刷上蝶
古巴特膠，並靜置乾燥。

2.使其硬化

照射紫外線燈2分鐘使其硬化。凝固
後再次塗上UV膠＆進行硬化，正反
面各重複3次。
※依照紫外線燈瓦數的不同，硬化時
間也會有所差異。本書使用的燈具是
36瓦。

推薦容器

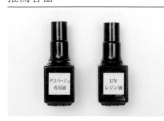

推薦分裝至指甲油空罐，附有刷頭很
方便使用。選擇能隔絕紫外線的罐子
就不易硬化，相當好用。

飾品零件的基礎作法

單圈用法

1.以鉗子前後錯開

以鉗子夾住單圈兩頭，分別朝前、後錯開。

2.連接作品

穿入作品孔洞（或鏈子等）。

3.以鉗子復原單圈

以鉗子閉合單圈，恢復成圓形。

T針用法

1.穿入珠子

珠子穿入T針後，以尖嘴鉗夾住串珠洞口處的T針。

2.彎摺90度

以鉗子將T針摺成90度直角狀。

3.剪成7mm長

在距離珠子7mm處，以斜口鉗剪斷。

4.使用圓嘴鉗往反方向彎曲

以圓嘴鉗夾住T針前端，往**2**的反方向捲起。

5.作出圓環

彎曲成圓環的模樣。

A-a 繡球花耳環

〈 材料 〉

紙張（繡球花）		紙型　p.87	
淺紫	30×30mm×2片	Aa-1×2	✿✿
水藍	25×25mm×2片	Aa-2×2	✿✿
白色	25×25mm×2片	Aa-2×2	✿✿

飾品配件

平面耳針…1對

水鑽…6個

Photo _ P.6

1.裁剪紙張

在紙張上描繪紙型後剪下。一個耳環使用淺紫、水藍色、白色色各1片。

2.作出花瓣弧度

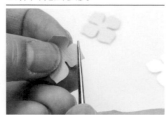

以錐子滑刮花瓣，作出弧度。

3.塗上UV膠

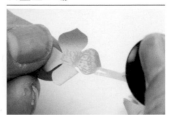

塗上硬質UV膠。

4.硬化3次

照射紫外線燈2分鐘使其硬化。硬化後再次塗上UV膠＆硬化，正反面皆重複3次。

5.黏貼花朵

以強力膠接合三朵花。

6.塗上UV膠

塗上UV膠，以紫外線燈照射使其硬化，加強連結強度。

7.貼上水鑽

使用黏著劑黏貼水鑽。

8.接合耳環配件

以強力膠黏貼至耳針平台。

9.完成

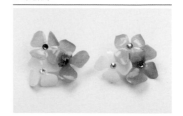

完成。

A_b 繡球花手鍊

〈 材料 〉

紙張（繡球花）		紙型　p.87	
淺紫	35×35mm×1片	Ab-1×1	
	30×30mm×2片	Ab-2×2	
水藍	35×35mm×1片	Ab-1×1	
	30×30mm×1片	Ab-2×1	
	25×25mm×1片	Ab-3×1	
白色	30×30mm×2片	Ab-2×2	

飾品配件

鏈條	單圈…4個
龍蝦釦…1個	水滴扣片…1個
水鑽…8個	

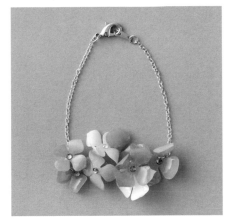

Photo _ P.7

1.裁剪紙張

在紙張上描繪紙型後剪下。淺紫大·中3張、水藍色大·中·小3張、白色中2張。

2.作出花瓣弧度

以錐子滑刮花瓣，作出弧度。

如圖作出朝向內、外、上、下的花瓣弧度，展現不同樣貌。

3.塗上UV膠

塗上硬質UV膠。

4.硬化3次

照射紫外線燈2分鐘使其硬化。硬化後再次塗上UV膠＆硬化，正反面皆重複3次。

5.黏貼花朵

依個人喜好配置花朵，以強力膠接合串連後，塗上UV膠加強連結強度。

6.鑽孔

以手鑽作出能穿入單圈的孔洞。

7.穿入單圈

以鉗子打開單圈，穿入孔洞。

8.貼上水鑽

使用黏著劑黏貼水鑽。

9.接上鏈條

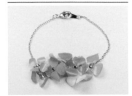

將花朵的單圈接上鏈條，一頭裝上水滴扣片，另一頭接上龍蝦釦即完成。

B 香菫菜戒指＆夾式耳環

Photo _ P. 8

〈 材料 〉

紙張（a戒指）　　　　　**紙型**　p.87
紫色　20×40mm×1片　　　Ba-1×2
淺紫　20×35mm×1片　　　Ba-3×1
黃色　20×25mm×1片　　　Ba-2×1

紙張（b耳環）　　　　　**紙型**　p.87
紫色　15×30mm×2片　　　Bb-1×4
淺紫　15×25mm×2片　　　Bb-3×2
黃色　15×20mm×2片　　　Bb-2×2

飾品配件
平面戒台…1個
平面耳夾…1個

1.裁剪紙張

在紙張上描出形狀後剪下。沿1張紙型背面描邊，或對摺紙張裁剪，作出左右對稱的花瓣。

2.花瓣作出波浪狀

以錐子在花瓣上壓出香菫菜花的波浪紋。

3.在花瓣上描繪紋路

花瓣連接處以色鉛筆畫上香菫菜的花紋。

添上線條。

4.花瓣作出波浪狀

以錐子在花瓣上壓出香菫菜花的波浪紋。

各花瓣完成後的樣貌。

5.塗上UV膠

塗上硬質UV膠。

6.硬化3次

照射紫外線燈2分鐘使其硬化。正反面皆重複硬化3次。

7.組合花瓣

以強力膠組合，黏貼成香菫菜的模樣。

8.塗上UV膠使其硬化

再次塗上UV膠，照射紫外線燈使其硬化，加強接縫連結強度。

9.黏貼於戒台上

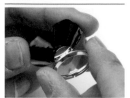

以強力膠黏貼於戒台上。

10.夾式耳環

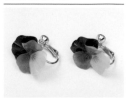

以紙型Bb（小）製作小花，再黏貼於耳夾上的平台。

C 迷你玫瑰墜飾

〈 材料 〉

紙張（迷你玫瑰） 　　紙型　p.87

咖啡色 大圓框　3mm×60cm

　　　　小圓框　3mm×45cm

粉紅色 60×150mm　　C-1、C-2、C-3

綠色　　30×40mm　　C-4、C-5

飾品配件

項鍊鏈條

項鍊墜頭…1個

單圈…1個

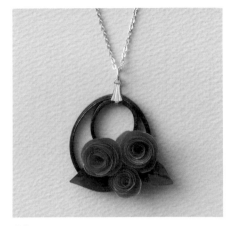

Photo _ P.9

1.製作圓框

利用手邊大小合適的圓筒，以捲紙技巧製作圓框。末端以黏膠固定。

2.製作大小兩尺寸

製作大·小圓框，並塗上3層蝶古巴特膠。（參照p.48）

3.製作迷你捲紙玫瑰

以製作捲紙玫瑰（參照p.74）的訣竅，作出3個迷你捲玫瑰（大·中·小）。

4.圓框加上墜頭

將大小圓框如圖疊合，加上墜頭固定好。

5.與圓框黏貼組合

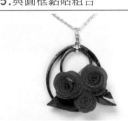

以黏著劑組合圓框、迷你玫瑰和葉片（參照p.48。皆刷上蝶古巴特膠），並使用單圈連接鏈條與墜頭即完成。

53

D 耳環 a...圓形 b...心形

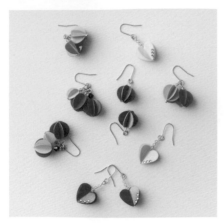

Photo _ P. 10

〈 材料 〉（2對耳環份）

紙張

粉紅色或紅色等

15×15mm×12片×2

紙型 p.87

Da-1（或Da-2）×6×2

 ×2

※心形紙片直接以心形打洞機製作。

飾品配件

耳鉤…2組

T針…4支

串珠…2個（圓形）、6個（心形）

水鑽…6個（僅心形需要）

1.將紙剪成圓形

紙張剪成圓形。一個耳環使用6張。

2.對摺

將剪好的紙張對摺。

3.塗上蝶古巴特膠

在紙張正反面塗上蝶古巴特膠。

4.2張對齊貼合

在3乾燥前，將2片如圖對齊貼合。製作3組。

5.取2組對齊貼合

取4的2組，在黏貼面塗上蝶古巴特膠，對齊貼合。

6.夾入T針

在中心放上T針後，塗抹蝶古巴特膠。

7.對齊貼合最後1組

在6上對齊貼合最後1組2片組。

8.完成圓球部分

完成圓球部分。

9.刷塗蝶古巴特膠

在整體表面刷塗蝶古巴特膠。

10.靜置乾燥

乾燥後再次刷塗，總計塗抹3次蝶古巴特膠。

11.穿入珠子

將珠子穿入T針。

12.彎摺T針

T針彎摺成直角，剪成7mm長。

13.將T針彎成圓形

以圓嘴鉗將T針回捲成圓形。

14.接上耳鉤

T針接上耳鉤後密合縫隙。

D 耳環 c …蝴蝶結形 d …蝴蝶形

〈 材料 〉（2對耳環份）

紙張

水藍色或藍色等

20×25mm×12片×2

紙型 p.87

Dc×6×2

〈〉〈〉〈〉〈〉〈〉〈〉 ×2

Dd×6×2

〈〉〈〉〈〉〈〉〈〉〈〉 ×2

飾品配件

耳鉤…2對　　　T針…4支　串珠…4個

水鑽…52個（蝴蝶結形）

　　　…大8個小8個（蝴蝶形）

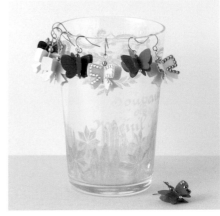

Photo _ P. 11

心形耳環

準備6張以心形打洞機裁出的心形紙。一個耳環使用6張。

同圓形1～10的製作方式，並貼上水鑽。在T針穿入3個珠子後，接上耳鉤。

蝴蝶結形耳環

準備6張剪成蝴蝶結形狀的紙張。一個耳環使用6張。

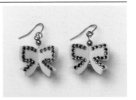

同圓形1～10的製作方式，並貼上水鑽。在T針穿入1個珠子後，接上耳鉤。
※使用圓珠底的T針。

蝴蝶形耳環

準備6張剪成蝴蝶形狀的紙張。一個耳環使用6張。

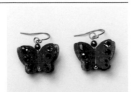

同圓形1～10的製作方式，並貼上水鑽。在T針穿入1個珠子後，接上耳鉤。
※使用圓珠底的T針。

心形打洞機

能夠打出愛心形孔洞的便利工具。

E 芍藥髮簪

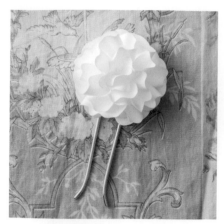

〈 材料 〉

紙張（芍藥）

白色　80×80mm×2片

　　　75×75mm×5片

飾品配件

平台髮簪…1支

紙型　p.88

E-1×2

E-2×5

Photo _ P. 12

1.紙張剪成花形

在紙上描繪紙型後裁剪。

2.沿邊緣著色

以灰色色鉛筆在正反兩面邊
緣淺淺地上色。

3.塗上蝶古巴特膠

在正反面刷塗蝶古巴特膠。
乾燥後再次塗抹，合計刷塗3
次。

4.外側2片往內捲

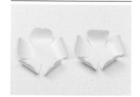

將2片花瓣朝內側彎曲。

5.內側4片成不規則狀

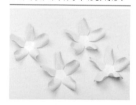

5片中取4片花瓣，左側朝
內、右側朝外之類，作出不
規則的弧度方向。

6.取內側1片對切

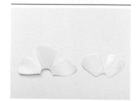

5片的最後1片，將花瓣剪成
3瓣與2瓣，正中央挖空。

7.彎曲成不規則狀

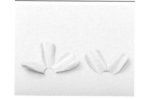

花瓣同樣作出不規則的內、
外捲弧度。

8.每2片重疊貼合

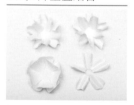

每2片花瓣交錯重疊黏貼。

9.重疊黏貼4片

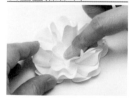

將內捲的大花瓣放在最外
層，重疊黏貼。（4片的疊合
方式：參照p.45）

**10.在剩餘花瓣塗上黏
　　著劑**

在分成3片、2片的花瓣底部
塗上黏著劑。

11.黏貼於正中央

將3片、2片的花瓣黏貼在正
中央。

12.接合配件

以強力膠黏合髮簪平台與花
朵背面即完成。

F 花卉髮夾

〈 材料 〉

紙張（大1個・小1個）　　　紙型　p.88

黃色

30×30mm×1片（大）　　　F-1×1

25×25mm×2片（小）　　　F-2×2

※大花材料為F-1和 F-2各1片。

飾品配件

髮夾…2支

水鑽…2個

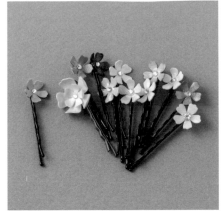

Photo _ P. 13

1.將紙張剪成花形

在紙上描繪紙型後裁剪。

2.塗上蝶古巴特膠

在正反面塗上蝶古巴特膠。

3.作出弧度

以手指凹出弧度。

4.塗上UV膠

塗上硬質UV膠。

5.硬化3次

照射紫外線燈2分鐘使其硬化。硬化後再次塗上UV膠＆硬化，正反面皆重複3次。

6.製作大花

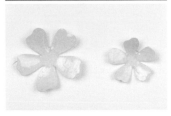

大花是以大・小花瓣各1片製作，兩片皆進行**2**～**5**的步驟。

7.將2張重疊

在中心塗上強力膠，重疊黏貼大・小花瓣。

8.完成

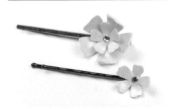

在中心以黏著劑貼上水鑽，再與髮夾黏合即完成。

G 雛菊戒指

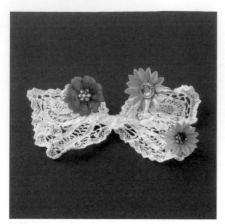

〈 材料 〉（1個分）

紙張（雛菊）
黃綠色　35×35mm×2片

紙型　p.88
G-1、或G-2×2張

飾品配件
平面戒台…1個
水鑽…1個

Photo _ P. 14

1. 將紙張剪成花形

在紙上描繪紙型後裁剪。

2. 作出花瓣弧度

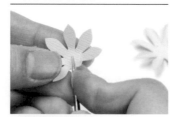

以錐子抵住花瓣中心，壓出弧度。

3. 塗上UV膠

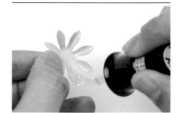

塗上硬質UV膠。

4. 硬化3次

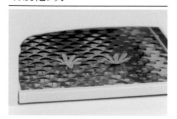

照射紫外線燈2分鐘使其硬化。硬化
後再次塗上UV膠＆硬化，正反面皆重
複3次。

5. 疊合花瓣

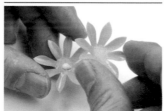

在中央抹上黏著劑，花瓣交錯重疊黏
貼。

6. 貼上水鑽

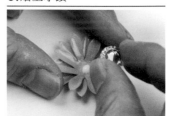

在中央塗上黏著劑，黏貼水鑽。

7. 在戒台塗上黏著劑

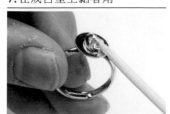

在平面戒台塗上強力膠。

8. 黏貼於戒台上

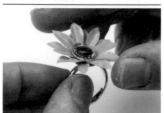

將花朵黏貼於戒台上。

9. 完成

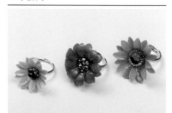

其他花朵也以相同方式製作。

H 蝴蝶戒指

〈 材料 〉（1個分）

紙張（蝴蝶）　　　紙型　p.88
水藍色、藍色、紫色　Ha、或Hb、Hc、Hd×1
35×30mm×1片

飾品配件
平面戒台…1個
水鑽…2個（a）、3個（b）
半圓珍珠…2個（d）

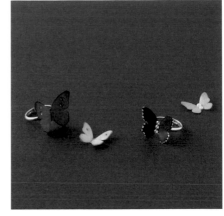

Photo _ P. 15

1.裁剪紙張描繪紋路

依蝴蝶紙型裁剪，在紙張上以色鉛筆描繪蝴蝶翅膀邊緣的紋路。

2.塗上UV膠

塗上硬質UV膠。

紫色蝴蝶也塗上硬質UV膠。

3.硬化3次

照射紫外線燈2分鐘使其硬化。硬化後再次塗上UV膠＆硬化，正反面皆重複3次。

4.在翅膀點上黏著劑

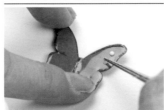

在上方的翅膀點上黏著劑。

5.黏貼水鑽

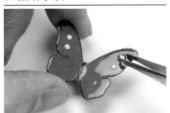

在黏著劑上放置水鑽貼合。

6.在翅膀畫上花紋

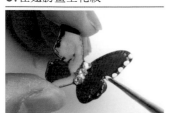

紫色蝴蝶則是在正中央黏貼水鑽，翅膀邊緣以象牙色的指甲油描繪圓點。

7.黏貼於戒指

以強力膠黏貼於平面戒台上。

8.完成

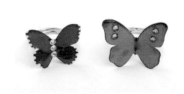

完成。

/_a　繁花項鍊
/_b　夾式耳環&戒指套組

〈 材料 〉（飾品份）

紙張（1花分×花朵數）

花1 粉紅色　　40×40mm×4片×4朵花
花2 淺橘色　　35×35mm×4片×3朵花
花3 象牙色　　30×30mm×2片×4朵花
花4 淺褐色　　25×25mm×1片×5朵花

紙型（1花分×花朵數）　　p.88,89

I-5 ✿✿ I-6 ✿✿×4朵花
I-3 ✿✿ 、I-4✿✿×3朵花
I-2 ✿✿×4朵花
I-1 ✿×5朵花
I-7

飾品配件

項鍊鏈條…40㎝　　單圈…2個　　水鑽…5個　　半圓珍珠…4個
人造花花蕊…灰色12～16個、奶油色9～12個
透明資料夾…1個　　平台耳夾…1組　　平面戒台…1個

1.將紙張剪成花形

花1需4片、花2需4片、花3需2片、花4則是僅1片花瓣。

2.塗上蝶古巴特膠

在花1、花2、花3、花4的所有花瓣正反面塗上蝶古巴特膠。自然乾燥後再刷塗第2層、第3層。

3.作出花瓣弧度

先將花1的花瓣從底部立起，以錐子滑刮，作出不規則彎曲的花瓣。

花1的4片花瓣作出弧度後的樣子。

4.將花瓣重疊黏貼

在中心抹上黏著劑。一邊錯開花瓣一邊貼合（參照p.45）。

5.在花瓣底部塗抹黏著劑

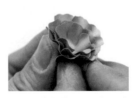

在最外層花瓣的連接處塗上黏著劑。

6.收合花朵

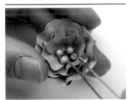

以手指收束花朵，並暫時拿著等待乾燥定型。

7.在中央黏貼花蕊

在花朵中央點上黏著劑，稍微乾燥硬化時插上灰色花蕊黏合。

8.花2的花瓣作出弧度

花2是將花瓣作成上、下交錯的U字形弧度，花瓣貼合方式同花1。

9.在中央黏貼花蕊

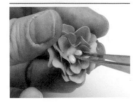

在花朵中央點上黏著劑，黏貼奶油色花蕊。

10.花3的花瓣作出弧度

花3的花瓣皆朝外側彎曲。

11.貼合花瓣

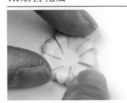

在中心抹上黏著劑，將花瓣交錯貼合。

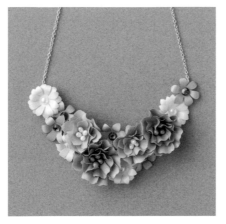

Photo _ P. 16

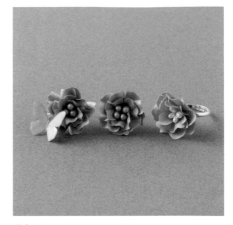

Photo _ P. 17

12. 在中央黏上半圓珍珠

在花朵中心黏貼半圓珍珠。

13. 將花4的花瓣
作出弧度

花4的花瓣皆往外側彎曲。

14. 黏貼水鑽

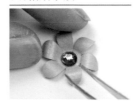

在中心貼上水鑽。

15. 花朵完成

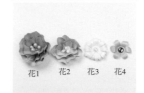

花1、花2、花3、花4的完成
品。總共製作4個花1、3個花
2、4個花3、5個花4。

16. 製作底座

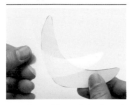

使用較厚的透明資料夾，裁
切成底座形狀。

17. 打洞

以手鑽在兩側作出單圈可穿
入的孔洞。

18. 穿入單圈

打開單圈，穿入底座孔洞。
兩側皆如此作業。

19. 接上鏈條

使用市售的項鍊鏈條，從中
央剪斷，並剪去多餘部分，
與底座的單圈接合。

20. 以熱熔槍黏上花朵

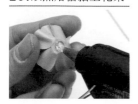

從底座正中央開始，以熱熔
槍黏貼花朵。花1、花2各2
朵，花3黏貼4朵，花4黏貼5
朵。

21. 花朵配置完成。

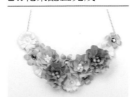

將花朵聚集黏貼，以緊密的
配置作出華麗感。完成。

22. 黏貼於
耳夾的平台上

以強力膠黏合花1背面與耳夾
平台。

23. 夾式耳環完成

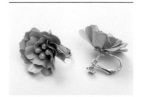

夾式耳環完成。將花2黏貼於
戒台上。

J 珍珠＆小花髮箍

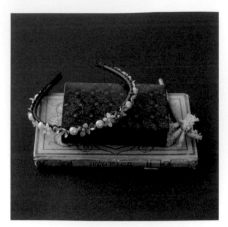

〈 材料 〉

紙張（小花×花數）		紙型　p.89	
花1 淺紫	25×25mm×4朵花	J-1	×4朵花
花2 白色	25×25mm×4朵花	J-3	×4朵花
花3 銀灰色	20×20mm×4朵花	J-2	×4朵花

飾品配件

髮箍…1個

半圓珍珠…大8個、小…4個

水鑽…大8個、中4個、小4個

Photo _ P. 18

1.準備髮箍

事先準備較細的簡單款髮箍

2.將紙張剪成花形

紙張剪成花1、花2、花3的形狀。各準備4片。

3.作出花瓣弧度

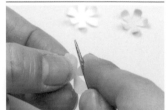

以錐子滑刮花瓣，作出弧度。

分別將3朵花的花瓣作成不同風貌。

4.塗上UV膠

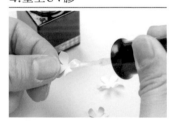

塗上硬質UV膠。

5.硬化3次

照射紫外線燈2分鐘使其硬化。硬化後再次塗上UV膠＆硬化，正反面皆重複3次。

6.在中心貼上裝飾珠

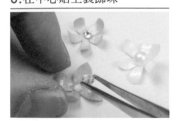

花朵中心點上黏著劑，花1黏貼中水鑽，花2黏貼小半圓珍珠，花3黏貼小水鑽。

7.黏貼於髮箍上

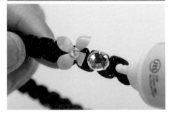

從髮箍正中央開始依序黏貼花朵、大珍珠、大水鑽。

8.完成

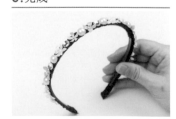

完成。

K 小花花冠

〈 材料 〉

紙張（1花份×花朵數）　　　　　　　紙型　p.89

花1 橘色	30×30mm×4片×4朵花	K-3	×4朵花
花2 粉紅	30×30mm×3片×6朵花	K-1	×6朵花
花3 水藍色	25×25mm×2片×4朵花	K-2	×4朵花
花4 淺紫	25×25mm×2片×3朵花	K-2	×3朵花
葉 艾草色	30×15mm×24片	K-4	
淺褐色（底座）	寬15mm×70cm	K-5	

飾品配件

底座用鐵絲（粗細約#24號）…70cm

水鑽…10個

半圓珍珠…白4個、咖啡色3個

Photo _ P. 19

1.裁剪底座用紙

在紙張黏上寬15mm的雙面膠（強力型）後裁切，作成長度70cm的紙膠帶。

2.在邊緣黏上鐵絲

將鐵絲黏貼在紙膠帶邊緣，盡可能細細地捲起。

3.包捲鐵絲

捲至膠帶另一端。

4.作成環狀

將紙繩兩頭連接成環狀，以強力膠固定。在幾處作出波浪般的曲線，更具柔美風情。

5.將紙張剪成花瓣形

在紙張上描繪紙型後裁剪。圖為4種花各1朵所需的花瓣張數。

6.塗上蝶古巴特膠

在所有花瓣上重複刷塗3次蝶古巴特膠，葉片也塗上備用。

7.作出花瓣弧度

以錐子滑刮花瓣，作出左側朝內，右側朝外的弧度。

8.製作花1

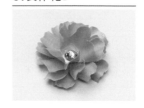

將4片花瓣交錯重疊黏貼（參照p.45），在中心黏貼水鑽。

9.製作花2

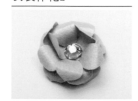

花2的第1片花瓣全部朝外捲，第2～3片則是不規則捲曲狀，重疊黏合後在中心貼上水鑽。

10.製作花3・花4

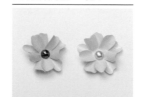

花3則是分別將2張花瓣作成朝上、下捲曲的U字形，交錯重疊貼合，接著在中心黏貼半圓珍珠。花4作法亦同。

11.製作葉片

以鑷子壓住葉片中心，作出摺痕。並以錐子輕輕壓出弧度。

12.黏貼於紙環上

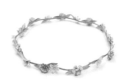

一邊調整花葉的分布，一邊以強力膠黏貼於紙環上。

L_a 銀蓮花項鍊

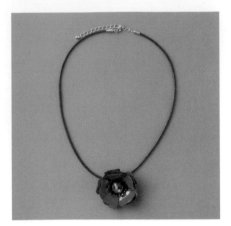

〈 材料 〉

紙張（銀蓮花）		紙型　p.89

紅色（花）55×55mm×3片　　La-1

黑色（花芯）30×30mm×1片　　La-2

飾品配件

皮繩項鍊…條

底托…1個

水鑽…1個

Photo _ P.20

1.將紙張剪成花形

在紙張上描繪3片花瓣和花芯的紙型後剪下。

2.在花芯作上記號

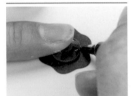

在花芯用紙上倒放水鑽，描出輪廓線。

3.在花芯上剪牙口

沿花芯外圍每隔1mm剪一牙口，至畫線處為止。

4.摺疊花芯

放上水鑽，將牙口部分朝上摺。

5.作出花瓣弧度

以錐子滑刮花瓣，往內側作出弧度。

6.塗上UV膠

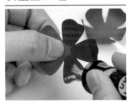

塗上硬質UV膠。

7.硬化3次

照射紫外線燈2分鐘使其硬化。硬化後再次塗上UV膠＆硬化，正反面皆重複3次。

8.疊合花瓣

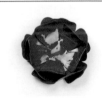

花瓣相互錯開1/3重疊，中央以強力膠固定。

9.黏貼花芯

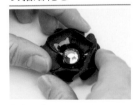

在中心黏貼花芯和水鑽。

10.接合項鍊配件

底托以單圈接合在項鍊繩上。

11.貼上花朵

花朵以強力膠黏貼於底托上。

12.完成

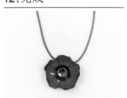

完成。

L-b 銀蓮花頸鍊

〈 材料 〉

紙張（銀蓮花）

大花 紅色　55×55mm×3片

小花 紅色　40×40mm×2片×2朵花

大花 黑色　30×30mm×1片

小花 黑色　25×25mm×1片×2朵花

紙型　p.89

Lb-1　🌸🌸🌸

Lb-3　🌸🌸×2朵花

Lb-2　⬡

Lb-4　◯×2

飾品配件

緞帶夾…1組

單圈…2個

龍蝦釦…1個

延長鏈…1個

水鑽…大1個、小2個

絲絨緞帶…寬2cm×頸圍減2cm

Photo _ P.21

1.製作銀蓮花

製作大銀蓮花1朵，小銀蓮花2朵（參照p.64）。

2.黏貼大銀蓮花

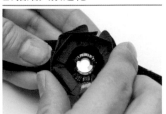

將寬2cm的緞帶剪成少於頸圍2cm的長度，並以熱融槍在中央黏上大銀蓮花。

3.黏貼小銀蓮花

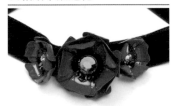

在大花左右黏上小銀蓮花。

4.接合配件

緞帶一端摺疊後嵌入緞帶夾中，以鉗子夾緊固定。

5.穿入單圈

將單圈穿入緞帶夾。

6.接上龍蝦釦

接合單圈與龍蝦釦。

7.接上延長鏈

緞帶另一端的緞帶夾則是接上延長鏈。

8.完成

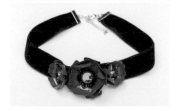

完成。

M 捲紙花項鍊 & 耳環

〈 材料 〉（項鍊）

紙張

白色（捲紙花）

幅2mm×15cm×8條

白色（小花）25×25mm×2朵花

紙型　p.89　M×2　❁❁

飾品配件

項鍊鏈條…45cm

單圈…6個

水鑽…圓形1個、方形2個

〈 材料 〉（耳環）

紙張

白色（捲紙花）

幅2mm×10cm×8條×2

白色（小花）25×25mm×2朵花

紙型　p.89　M×2　❁❁

飾品配件

耳鉤…1組

鏈條…35mm×2

單圈…6個　T針…2支

水鑽…水滴形2個

串珠…2個

Photo _ P.22

1.製作捲紙花

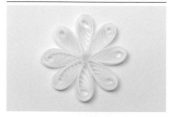

參照p.46製作8個淚滴捲後，如圖示排列，並在中心處以黏膠貼合。

2.黏上水鑽

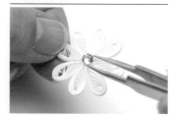

在花朵中心以黏著劑黏貼水鑽。小花先依步驟3、4塗上UV膠硬化，再黏貼水鑽。

3.小花塗上UV膠

在小花上刷塗硬質UV膠。

4.硬化3次

照射紫外線燈2分鐘使其硬化。硬化後再次塗上UV膠&硬化，正反面皆重複3次。

5.在小花上開孔

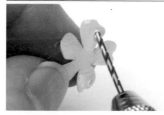

在小花兩側的花瓣上，以手鑽作出能穿入單圈的孔洞。

6.以單圈串起小花

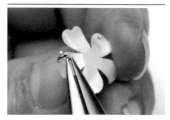

以鉗子打開單圈，穿入5的孔洞中。

7.將單圈接上鏈條

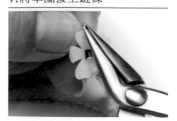

將項鍊鏈條穿入單圈中。

8.與項鍊鏈條接合

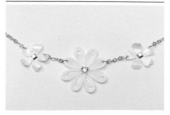

將捲紙花置於項鍊中央，並在左右接合小花。

9.耳環

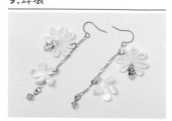

耳環是在鏈條上接合捲紙花和小花各1個，尾端則是接上穿入珠子的T針。

N 皺紋紙簡易胸花

〈 材料 〉

紙張（玫瑰1花份×3）　　　紙型　p.90

皺紋紙（紅・黑）　　　　　N-2 ♡♡♡♡♡♡♡♡♡♡ ×3

40×35mm×10片×3朵花

綠　　40×25mm×3片　　　N-1 ×3 ◊◊◊

飾品配件

胸花底座…1個

杏色緞帶…寬12mm×40㎝

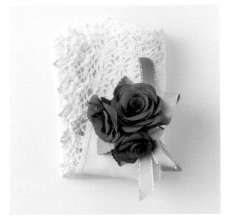

Photo _ P.23

1.將紙張剪成心形

在紙張上描繪紙型後剪下，或將皺紋紙對摺後，參考紙型裁剪成心形。

2.拉開紙張

如圖將花瓣往兩側拉開。

3.整成心形

拉開心形上方部分作出立體感。1朵花製作10片。

4.將1片捲起。

將1片縱向捲起，以此作為花朵中心。

5.在底部塗上黏著劑

在花瓣底部塗上黏著劑。

6.捲起花瓣

花瓣沿步驟4捲好的中心捲裹黏貼。

7.花瓣交錯捲貼

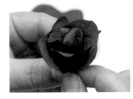

在每片花瓣底部塗上黏著劑，以重疊一半的方式錯開捲裹黏貼。

8.作出花瓣弧度

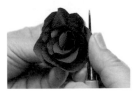

一片片的花瓣皆以錐子滑刮出弧度。

9.花朵完成

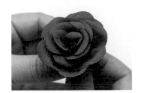

完成花朵。

**10.接合葉子・緞帶・
　　胸花底座**

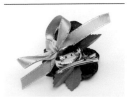

花朵背面以強力膠黏貼葉片（參照p.48）、緞帶與胸花底座。

11.完成

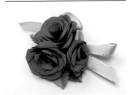

完成。

○ 花卉胸針 a ...玫瑰

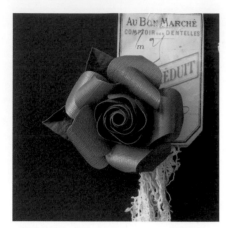

〈 材料 〉

紙張（玫瑰）		紙型　p.90	
深粉紅	80×80mm×3片	花瓣1　Oa-1×3	
	80×80mm×2片	花瓣2　Oa-2×2	
綠色（葉）	50×30mm×2片	Oa-3×2	

飾品配件

胸針底座…1個

Photo _ P.24

1.將紙張剪成花形

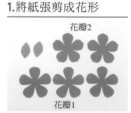

花瓣2

花瓣1

在紙上描繪紙型後剪下。

2.塗上蝶古巴特膠

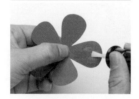

在正反面刷塗蝶古巴特膠。乾燥後再次塗抹，合計刷塗3次。所有花瓣和葉子都要刷塗蝶古巴特膠。

3.凹摺底部

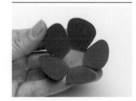

將3張花瓣1的底部摺成立起狀。

4.作出花瓣弧度

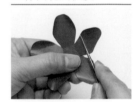

以錐子滑刮3的花瓣，作出兩側斜向往內彎曲的模樣。

5.塗上黏著劑

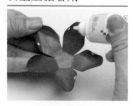

在捲起的花瓣左側點上黏著劑。

6.收合

收合花瓣呈相互黏貼狀，直到乾燥為止。

7.貼合第2片

第2片花瓣1也作出弧度後，在6的底部塗抹黏膠，黏貼於中央。

8.塗上黏著劑

在花瓣左側點上黏著劑，稍微收合花瓣呈相互黏貼狀。

9.收合

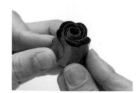

壓住直到乾燥固定為止。第3片花瓣1也以3至8的方式捲曲、黏貼收合。

10.將花瓣2朝外捲

取1片花瓣2彎摺底部立起，將花瓣作成斜向朝外捲。

每片弧度稍微朝左右不規則地彎曲。

11.貼合

在9的底部塗上黏著劑，貼合固定。

12.塗上黏著劑

在花瓣底部塗上黏著劑。

13.收合

以手指收合花瓣，壓住直到乾燥固定為止。

14.最後1片花瓣
朝外側捲曲。

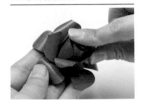

花瓣2的第2片花瓣直接朝外側作出弧度。

15.交錯黏貼

將花瓣交錯貼合。

16.在葉片中心
作出線條

葉片正反兩面皆刷塗蝶古巴特膠後，以鑷子在正中央壓出線條。

17.作出葉脈線條

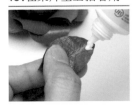

以鑷子橫向壓摺葉片，作出葉脈。

18.在葉片塗上黏著劑

在葉片一端塗上黏著劑。

19.貼合花朵與葉片

葉片如同從花瓣間隙露出般黏貼。

20.黏貼胸針底座

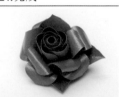

在花朵背面塗抹強力膠，黏貼於胸針底座。

21.完成

完成。

○ 花卉胸針 b …非洲菊

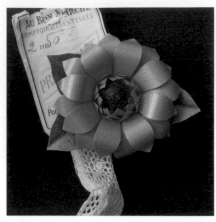

〈 材料 〉

紙張（非洲菊）		紙型　p.90
橘色	80×80mm×2片	Ob-1×2
	40×40mm×3片	Ob-2×3
綠色（葉）	30×45mm×3片	Ob-3×3
焦茶色（花芯）	3mm×50cm	

飾品配件
胸針底座

Photo _ P.24

1.將紙張剪成花形

在紙張上描繪紙型後剪下。花芯用紙則是裁出3mm×50cm的長條。

2.塗上蝶古巴特膠

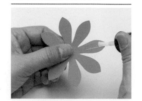

在正反面刷塗蝶古巴特膠。乾燥後再次塗抹，合計刷塗3次。所有花瓣和葉子都要刷塗蝶古巴特膠。

3.作出花瓣弧度

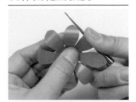

一邊摺疊底部立起花瓣，一邊以錐子滑刮使其向外彎。花瓣前端數公釐處，以錐子的尖細處稍稍向內捲。

4.貼合2片

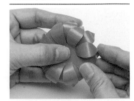

以相同方式再製作1片花瓣，並在中心塗上黏著劑，交錯貼合兩花瓣。

5.作出花瓣弧度

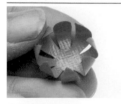

小花瓣朝內側彎曲。

6.貼合3片

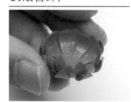

製作3片，在中心塗上黏著劑，交錯黏貼花瓣。

7.以捲紙法製作花芯

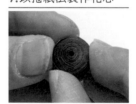

以捲紙筆捲起3mm×50cm的紙條（參照P.46）。末端塗上黏著劑黏合。

8.讓中心凸起

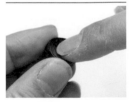

以指頭推壓紙捲中心呈隆起狀。在表面刷塗蝶古巴特膠。

9.黏貼花芯

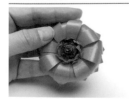

將花芯黏貼於6上，接著再黏貼於大花瓣中心。

10.製作葉片

以鑷子在葉片中心壓出摺線。

11.黏貼葉片與胸針底座

將葉片置於交錯的花瓣之間，黏合後再以強力膠固定在胸針底座上。

12.完成

完成。

P 珠飾花卉胸針

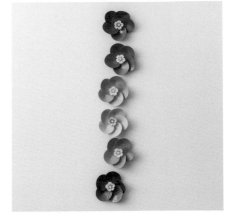

〈 材料 〉（1個份）

紙張（花）	紙型 p.91
粉紅色　25×25mm×6片	P×6　○○○○○○

飾品配件
胸針底座…1個
花形珠…1個

Photo _ P.25

1.在紙張上剪牙口

在剪成圓形的紙張上，剪出深至中心的牙口。

2.在牙口塗上黏著劑

在牙口邊緣塗上黏著劑。

3.疊合作成圓錐狀。

牙口處稍微重疊，作成圓錐狀。

4.製作5片

製作5片。

5.黏貼於底紙

在1片底紙抹上白膠，以稍微重疊的方式黏貼5片花瓣。

6.黏合5片

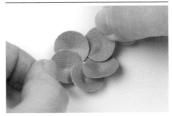

5片組合完成的樣子。

7.塗上蝶古巴特膠

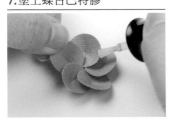

在正反面刷塗蝶古巴特膠。乾燥後再次塗抹，合計刷塗3次。

8.貼上花形珠

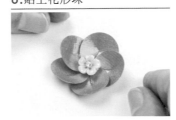

在中心塗上黏著劑，黏貼花形珠。

9.黏貼胸針底座

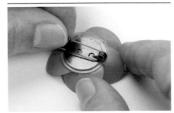

以強力膠黏貼底紙背面與胸針底座。

Q_a 流蘇包包吊飾
Q_b 流蘇耳環

〈 材料 〉（流蘇包包吊飾）

紙張（流蘇·花）　　　　　　　紙型　p.91
黑色（流蘇）　13×30cm
白色（花）　5×5cm×2片　　Qa-1×2
　　　　　　4×4cm×1片　　Qa-2×1

飾品配件
包包吊飾鏈…1個
黑繩…直徑1.5mm×10cm
咖啡色緞帶…寬18mm×30cm
半圓珍珠…1個

〈 材料 〉（流蘇耳環）

紙張（流蘇·花）　　　　　　　紙型　p.91
黑色（流蘇）　3.5×7cm
白色（花）　25×25mm×2片　　Qb-1×2
　　　　　　20×20mm×1片　　Qb-2×1

飾品配件
耳鉤…1組
黑繩…直徑1.5mm×4cm
半圓珍珠…2個

1.裁剪紙張

準備13cm×30cm的紙張，在長邊邊緣的1.5cm處畫線。

2.裁剪牙口

步驟1畫線以下的部分，每隔5mm裁剪一道牙口。

全部剪好的樣子。

3.黏貼對摺的繩子

將直徑1.5mm的10cm黑繩對摺，以強力膠固定於邊緣。

4.捲紙

在畫線的1.5cm區域塗上黏膠，捲緊。

5.邊緣以黏著劑固定

捲完的末端以黏著劑固定。

6.在上端塗抹黏著劑

在紙捲上端塗抹黏著劑。

7.綁上緞帶

如圖在繩圈下方的紙捲綁上緞帶。

8.綁上蝴蝶結

打好蝴蝶結後，在中央的繩結背面加上黏著劑固定。

9.修剪緞帶末端

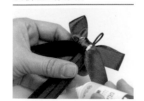

斜剪緞帶末端。

10.將紙張剪成花形

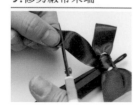

在紙張上描繪紙型後裁剪。

11.塗上蝶古巴特膠

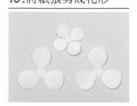

在正反面刷塗3層蝶古巴特膠。

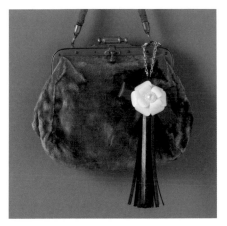

Photo _ P.26

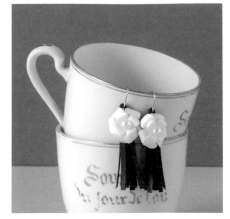

Photo _ P.27

12.將花瓣重疊黏貼

將2大片花瓣錯開，重疊黏貼。

13.作出花瓣弧度

摺疊花瓣底部，立起後以錐子滑刮，讓花瓣朝外側彎曲。

14.黏貼小花瓣

小花瓣作法同步驟**13**，完成後以黏著劑黏貼於大花瓣中央。

15.黏貼半圓珍珠

在花朵中央以黏著劑貼上半圓珍珠。

16.塗上蝶古巴特膠

在流蘇部分刷塗蝶古巴特膠。基本上只需塗抹外側，但內側看得到的地方也盡量刷塗。乾燥後再次塗抹，合計刷塗3次。

17.在流蘇上接合花朵

在花朵背面塗上黏著劑，黏貼於蝴蝶結上。

18.完成

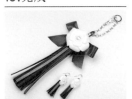

在黑繩上組裝包包吊飾或耳鉤即完成。
※耳環作法同吊飾，流蘇使用3.5×7cm的紙張，長邊留5mm不剪。

Rーa 捲紙玫瑰胸針

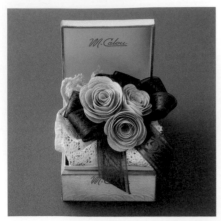

Photo _ P.28

〈 材料 〉

紙張（捲紙玫瑰）　　　　　紙型　p.92

米色花紋紙

140×140mm×2片　　　Ra-1×2

115×115mm×1片　　　Ra-2×1

飾品配件

胸針底座…1個

咖啡色緞帶…25mm×63㎝

1.依照紙型裁剪

在紙上描繪紙型後裁剪。

2.以手指作出弧度

稍微以手指彎曲花瓣處，加以塑型。

3.以鑷子捲起

以鑷子夾住一端，捲起。

4.捲好的形狀

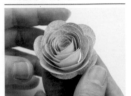

全部捲好的樣子。

5.在底部塗上黏著劑

在底部塗上黏著劑，貼合固定。

6.玫瑰花完成

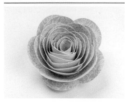

完成玫瑰花。

7.塗上蝶古巴特膠

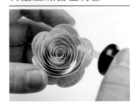

在正反面刷塗蝶古巴特膠。乾燥後再次塗抹，合計刷塗3次。

8.摺疊緞帶

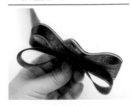

將48cm的緞帶 依6cm、12cm、12cm、12cm、6cm的順序摺疊。

9.固定緞帶中心

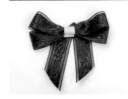

以雙面膠固定緞帶中心，將15cm長的緞帶摺成V字形，貼在蝴蝶結後方，斜剪V字末端。

10.以黏著劑貼合花朵

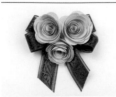

以黏著劑組合花朵。

11.安裝胸針底座

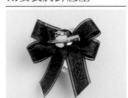

在蝴蝶結背面以強力膠黏貼胸針底座。

12.完成

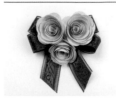

完成。

R_b 捲紙玫瑰一字別針

〈 材料 〉

紙張（捲紙玫瑰）　　　紙型　p.93
紅色花紋紙
145×145mm×1片　　Rb-1×1
紅色絲絨紙
80×120mm×1片　　Rb-2・3・4

飾品配件
平台型帶鏈一字別針…1個

Photo _ P.29

1.依照紙型裁剪

在紙上描繪紙型後裁剪。

2.以手指作出弧度

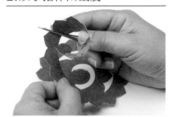

稍微以手指彎曲花瓣處，加以塑型。

3.捲成花朵

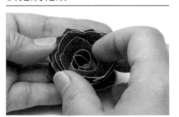

作法同p.74的**3**，以鑷子夾住一端捲起。

4.底部塗上黏著劑

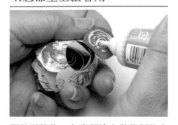

調整形狀後，在底部塗上黏著劑貼合固定。

5.塗上蝶古巴特膠

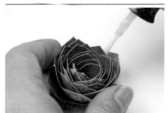

在正反面刷塗蝶古巴特膠。乾燥後再次塗抹，合計刷塗3次。

6.作出花瓣弧度

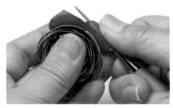

乾燥後以錐子滑刮花瓣，使其朝外側彎曲。

7.製作蝴蝶結

在紅色絲絨紙背面描繪蝴蝶結紙型，裁剪後組合成蝴蝶結。

8.黏貼緞帶與胸針

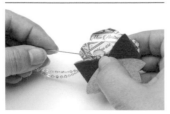

在花朵背面以強力膠黏貼一字別針和蝴蝶結。

9.完成

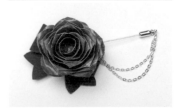

完成。

S_a 紙串珠項鍊

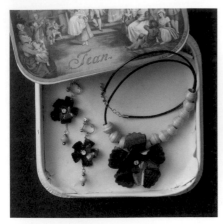

〈 材料 〉（項鍊）

紙張（花）		紙型　p.91
藍色	65×65mm×2片	Sab-1×2
	50×50mm×1片	Sab-2×1
	35×35×1片	Sab-3×1
水藍色（紙珠用）	30×7cm	
黑色（固定9針用）	12×12mm	

飾品配件

皮繩項鍊…1條

水鑽…1個

9針…1支

單圈…1個

Photo _ P.30

1.裁剪項鍊用花朵

在紙上描繪項鍊用花瓣的紙型後裁剪。

2.將外側花瓣朝外捲

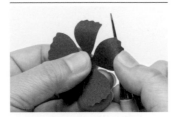

外側花瓣以錐子滑刮，向外彎曲。

3.將內側花瓣朝內捲

內側花瓣則是以錐子滑刮朝內彎曲。

4.塗上UV膠

在花瓣上刷塗硬質UV膠。

5.硬化3次

照射紫外線燈2分鐘使其硬化。硬化後再次塗上UV膠＆硬化，正反面皆重複3次。

6.重疊黏貼

兩張大花瓣重疊，中·小花瓣則交錯重疊，以強力膠黏合後，在中心黏貼水鑽。

7.在背面黏貼9針

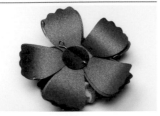

在花朵背面黏貼紙張，並夾入9針固定。9針圓形部分為上方，下方則彎成U字形以防掉落。

8.穿上繩子即完成

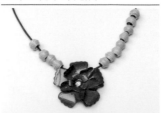

依p.78步驟1至4製作紙珠，穿入項鍊繩。花朵則以單圈連接。

S-b 紙串珠夾式耳環

〈 材料 〉（夾式耳環）

紙張（花）		紙型　p.91
青色	35×35mm×2片	Sab-3×2 ✿✿
	25×25mm×2片	Sab-4×2 ✿✿
水藍色（紙珠用）	15×2cm	

飾品配件

耳夾…1組

鏈條…30mm×2條

T針…2支

單圈…2個

水鑽…2個

串珠…4個

1.製作耳環墜飾

捲起高15cm，底邊5mm的等腰三角形紙條，製成紙串珠（參照p.78），上下皆加上串珠，穿入T針後將前端彎成圓形（參照p.49），並接上鏈條。鏈條與耳夾同樣以單圈連結。

2.裁剪耳環用花朵

耳環花朵由1大1小的花瓣組成。

3.作出花瓣弧度

將耳環用花朵往內側彎曲。

4.硬化3次後疊合

重複刷塗3次硬質UV膠並進行硬化後，將花瓣交錯疊合黏貼，在中央黏上水鑽。

5.鑽孔

以手鑽作出能穿入單圈的孔洞。

6.與耳環接合即完成

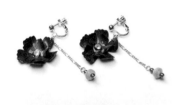

以單圈連接花朵與耳夾。

S_c 紙串珠手環

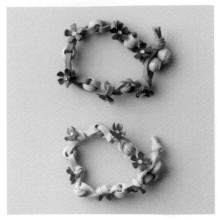

〈 材料 〉

紙張（花・紙珠）		紙型　p.91
藍色	25×25mm×6片	Sc×6
深粉紅	25×25mm×6片	Sc×6
水藍（紙珠）	30×5cm	
淺粉紅（紙珠）	30×5cm	

飾品配件

5mm寬的扁皮繩（咖啡色）…90cm

5mm寬的扁皮繩（淺粉紅）…90cm

水鑽…12個

Photo _ P.31

1.裁剪紙珠用紙

裁剪高30cm，底邊1cm的等腰三角形紙條（為方便作業，紙張邊緣可先行裁掉1條底部為5mm的三角形）。

2.將紙張作出弧度

以錐子滑刮紙條，讓紙張柔軟有弧度。

3.捲起紙張

將紙條捲在直徑6mm的棍子上，開頭處塗上黏膠，捲完的末端也塗上黏膠固定。

4.塗上蝶古巴特膠

紙珠完成後，在表面塗上蝶古巴特膠。乾燥後再次塗抹，合計刷塗3次。

5.穿入皮繩後打結

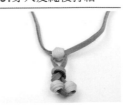

將2個紙珠穿至皮繩中央，皮繩對摺後打結。

6.等間隔穿入並打結

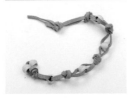

每1.5cm穿入紙珠並打結。

7.作出花瓣弧度

以錐子滑刮花瓣，不規則的朝內、外側彎曲。

8.硬化3次

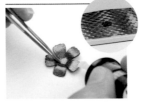

塗上硬質UV膠。照射紫外線燈2分鐘使其硬化。硬化後再次塗上UV膠＆硬化，正反面皆重複3次。

9.黏貼水鑽

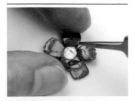

在花朵中心以黏著劑黏貼水鑽。

10.在皮繩上黏貼花朵

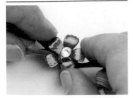

在皮繩的打結處以黏著劑黏貼花朵。

11.完成

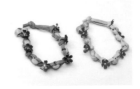

完成。

T 捲紙玫瑰髮夾

〈 材料 〉

紙張（a）
水藍色 115×115mm×2片
咖啡色 135×135mm×1片

紙型 p.94
T-1×2
T-2×1

咖啡色（底紙）10×75mm（配合髮夾大小）

紙張（b）
焦茶色 115×115mm×2片
粉紅色 135×135mm×1片

T-1×2
T-2×1

焦茶色（底紙）10×75mm（配合髮夾大小）

飾品配件（ab通用）
髮夾…各1個
珍珠…各3個

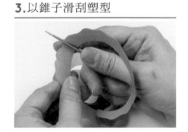

Photo _ P.32

1.依紙型裁剪紙張

在紙上描繪紙型後裁剪。

2.塗上蝶古巴特膠

在正反面刷塗蝶古巴特膠。乾燥後再次塗抹，合計刷塗3次。

3.以錐子滑刮塑型

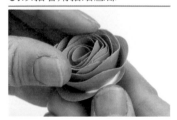

以錐子滑刮，使紙張彎曲。

4.捲起紙張

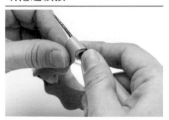

將紙張捲在錐子上，用力捲緊。

5.調整形狀

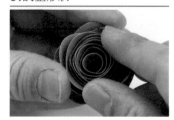

全部捲好後將錐子抽出，調整形狀。

6.以黏著劑黏貼底部

在底部塗上黏著劑黏合。

7.在花芯處黏貼珍珠

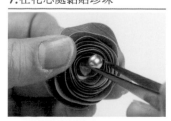

花芯部分點上黏著劑，黏貼珍珠。

8.在髮夾上黏貼底紙

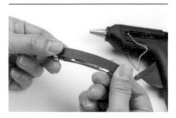

以熱熔膠或強力膠將底紙黏貼於髮夾上。

9.黏貼花朵即完成

從底紙中央開始黏貼花朵，再貼上兩側花朵即完成。

U 心形花瓣胸針

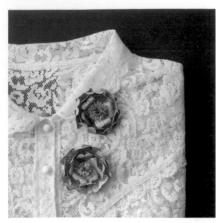

〈 材料 〉（1個分）

紙張（花） 紙型 p.91

花紋紙

花瓣1 65×65mm×2片 U-1×2

花瓣2 55×55mm×1片 U-2×1

花瓣3 25×20mm×5片 U-3×5

淺褐色（花芯） 20×1cm

飾品配件

胸針底座…1個

Photo _ P.33

1. 花瓣1・2往內側捲

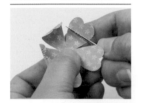

以錐子滑刮依紙型裁好的花瓣1・2，使其彎向內側。

2. 摺疊花瓣3的底部

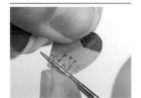

滑順地彎摺花瓣3的底部。

3. 花瓣3往外側捲起

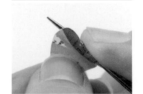

使花瓣3上方朝外側彎曲。

4. 重疊黏貼花瓣1

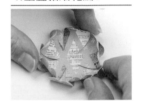

將2片花瓣1交錯重疊黏貼。

5. 黏貼花瓣2

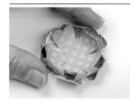

在4上方交錯黏貼上花瓣2。

6. 黏貼花瓣3

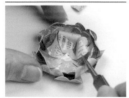

在中心塗上黏膠，黏貼花瓣3。

7. 製作穗花捲

在花芯用紙上剪牙口，以捲紙專用鑷子捲起。（參照p.47）。

8. 穗花捲完成

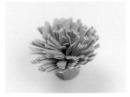

撥開穗花捲即完成。

9. 黏貼穗花捲

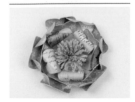

在花朵中心黏貼穗花捲。

10. 塗上蝶古巴特膠

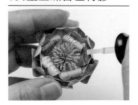

在正反面刷塗蝶古巴特膠。乾燥後再次塗抹，合計刷塗3次。

11. 組裝胸針底座

在花朵背面以強力膠黏貼胸針底座。

12. 完成

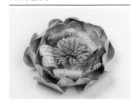

完成。

V 紙膠帶的蝴蝶結髮圈

〈 材料 〉

紙張（大）

寬15mm紙膠帶（黑）…28㎝

寬22mm紙膠帶（蕾絲圖案）…28㎝

紙張（小）

寬20mm紙膠帶…16㎝

飾品配件

透明膠帶　適量

髮圈…1個

Photo _ P.34

1.作出蝴蝶結的花紋

在透明封箱膠帶上黏貼黑色紙膠帶，上方再稍微重疊貼上蕾絲花紋紙膠帶。

2.貼上透明膠帶

在1完成的膠帶上方黏貼透明封箱膠帶。

3.排出空氣

手指從中央往兩端用力推壓，排出空氣。

4.剪去多餘的透明膠帶

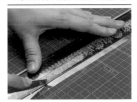

剪去紙膠帶邊緣多餘的透明膠帶。

5.製作蝴蝶結

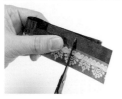

調整成喜好的蝴蝶結長度後，裁去多餘部分。

6.固定中央

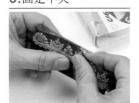

以雙面膠黏貼固定中央處。

7.收束中心

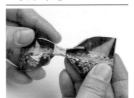

收束中心作成蝴蝶結形狀，先以雙面膠暫時固定。

8.製作中心綁帶

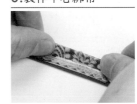

將5裁剪下的多餘部分摺三摺，以雙面膠固定（雙面膠選擇強力型），製作成中心綁帶。

9.黏貼雙面膠

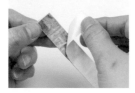

在中心綁帶的背面黏貼雙面膠。

10.接合髮圈

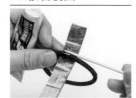

以強力膠黏上髮圈。

11.接合中心綁帶

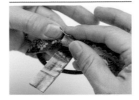

將中心綁帶捲在蝴蝶結本體的中央。剪去多餘長度，末端以強力膠固定。

12.完成

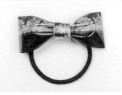

完成。以胸針底座替代髮圈，製作成胸針也很可愛。

W_a 向日葵徽章

〈 材料 〉

紙張（向日葵）		紙型　p.95	
黃色（花）	70×60mm×3片	Wa×3	🌼🌼🌼
綠色（葉）	70×60mm×2片	Wa×2	🌼🌼

飾品配件
胸針底座…1個
水鑽…直徑10mm　1個
緞帶…寬12mm×24cm、寬4mm×24cm

Photo _ P.36

1.摺疊葉片

以鑷子壓摺葉片中心，作出摺痕。

加上摺痕的模樣。

2.塗上蝶古巴特膠

以錐子滑刮花瓣，作出朝內側或外側
的不規則弧度。

在花瓣和葉片正反面塗上蝶古巴特
膠。

3.作出花瓣弧度

以錐子滑刮花瓣，作出朝內側或外側
的不規則弧度。

4.塗上UV膠

在葉片與花瓣塗上硬質UV膠。

5.硬化3次

照射紫外線燈2分鐘使其硬化。硬化
後再次塗上UV膠＆硬化，正反面皆
重複3次。

6.重疊黏合

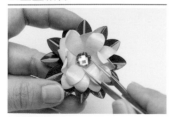

將葉片交錯疊起以強力膠黏合，花瓣
也同樣交錯黏貼於上方。最後在中心
黏上水鑽。

7.貼上緞帶

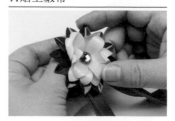

分別將寬12mm與寬4mm的緞帶剪成
12cm長，摺成V字形，黏貼於花朵背
後。最後黏貼於胸針底座。

8.完成

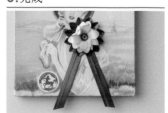

完成。

W_b 小小向日葵徽章

〈 材料 〉（1個分）

紙張（向日葵）		紙型　p.95
水藍（花）	35×35mm×2片	Wb×2
銀色（葉）	35×35mm×2片	Wb×2

飾品配件

蝴蝶釦…1個

緞帶…寬13mm×10㎝

水鑽…直徑10mm×1個

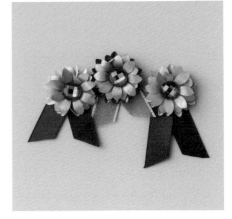

Photo _ P.37

1.紙張剪成花形

在紙上描繪紙型後剪下。

2.摺疊花瓣底部

摺疊花瓣連接處使其立起。

3.作出花瓣弧度

以錐子滑刮花瓣，作出朝向外側或內側的弧度。

4.葉片作出摺痕

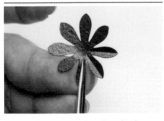

以鑷子夾住葉片中心，作出摺痕。

5.塗上UV膠

分別在花瓣和葉子刷塗硬質UV膠。

6.硬化3次

照射紫外線燈2分鐘使其硬化。硬化後再次塗上UV膠＆硬化，正反面皆重複3次。

7.重疊貼合

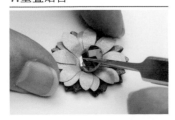

將葉片交錯貼合，再放上交錯黏貼的花瓣，並在中心貼上水鑽。

8.黏貼緞帶

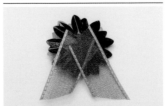

緞帶呈V字形黏貼於花朵背面。

9.完成

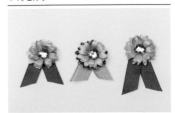

在背面以強力膠黏貼蝴蝶釦即完成。

✕ 蝴蝶手機殼

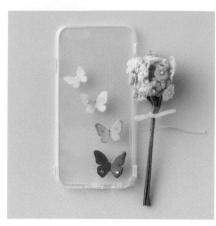

〈 材料 〉

紙張（蝴蝶）　　　　　　　　　　　　　紙型　p.95
深粉紅　30×40mm×1片　　　　　X-1
淺粉紅　25×35mm×2片　　　　　X-2×2
象牙色　20×25mm×1片　　　　　X-3

飾品配件
手機殼…1個
水鑽…4個
半圓珍珠…2個

Photo _ P.38

1.將紙張剪成蝴蝶形

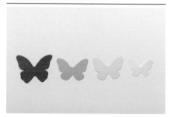

在紙上描繪紙型後剪下。

2.畫上翅膀的花紋

在翅膀上以色鉛筆畫出花紋。

3.4片都畫上花紋

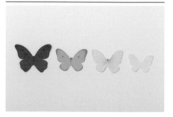

四隻蝴蝶皆分別描繪花紋。

4.塗上蝶古巴特膠

若想防止因UV膠使紙色變深的狀況，就先在正反面刷塗蝶古巴特膠。

5.摺起翅膀

稍稍摺起翅膀。四隻蝴蝶皆分別摺起。

6.塗上UV膠。

塗上硬質UV膠。4片都要塗。

7.硬化3次

照射紫外線燈2分鐘使其硬化。硬化後再次塗上UV膠＆硬化，正反面皆重複3次。

8.貼上水鑽

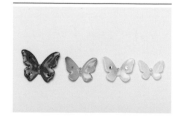

使用黏著劑黏貼上水鑽或半圓珍珠。

9.完成

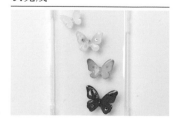

以強力膠黏貼於手機殼上即完成。

Ｙ 瑪格麗特書籤

〈 材料 〉（1個分）

紙張（花朵）	紙型　p.95
白色…20×20mm×1片	Ｙ ✿

飾品配件

白色名片厚卡…1張

水鑽…1個

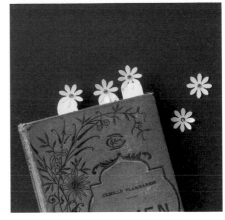

Photo _ P. 39

1.將紙張剪成花形

在市售的名片厚卡紙上描繪花朵紙型，剪下。

2.將卡紙裁成1.5cm寬

將名片卡紙切裁成1.5 X 9cm的長條。

3.塗上蝶古巴特膠

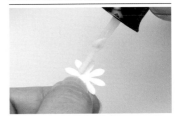

在花朵正反面刷塗蝶古巴特膠。乾燥後再次塗抹，合計刷塗3次。

4.黏貼水鑽

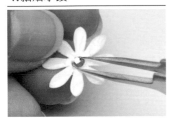

在花朵中央黏貼水鑽。

5.黏貼花朵

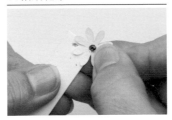

花朵以黏著劑黏貼於步驟**2**的紙條上。

6.將邊角剪成圓弧狀

將步驟**5**的卡紙邊角修剪成圓弧狀。

7.完成

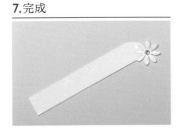

完成。

Z 粉彩小花鑰匙圈

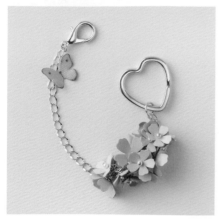

Photo _ P.40

〈 材料 〉

紙張（花朵）		紙型　p.95	
淺紫	35×35mm×2片	Z-1×2	🌸🌸
	25×25mm×3片	Z-2×3	🌼🌼🌼
水藍	35×35mm×1片	Z-1×1	🌸
	25×25mm×3片	Z-2×3	🌼🌼🌼
粉紅	35×35mm×1片	Z-1×1	🌸
	25×25mm×3片	Z-2×3	🌼🌼🌼
藍色	35×35mm×1片	Z-1×1	🌸
	25×25mm×2片	Z-2×2	🌼🌼

飾品配件

包包吊飾鍊…1個　花形隔片…16個

T針…16支　珍珠…16個

1.將紙張剪成花形

在紙張上描繪紙型後剪下。

2.塗上蝶古巴特膠

在花朵正反面刷塗蝶古巴特膠。乾燥後再次塗抹，合計刷塗3次。

3.在中心鑽孔

以手鑽在花朵中心開孔。

4.在T針上穿入珠子

將珍珠穿入T針。

5.將花朵穿入4

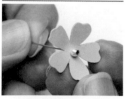

將珍珠作為花芯，穿入花朵。

6.穿入隔片

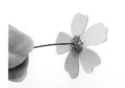

在花朵背面穿入隔片。

7.將T針彎曲90度

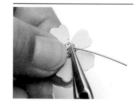

以鉗子將T針彎曲90度。

8.剪短T針

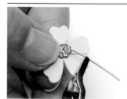

將T針剪成7mm長。

9.將T針彎成圓形

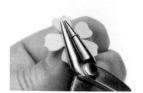

以圓嘴鉗夾住T針，朝7所彎摺的反方向捲起成圓形。

10.接上鏈條

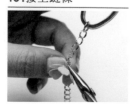

以鉗子分開單圈，穿入花朵T針與鏈條加以組裝。

11.完成

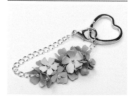

盡量將同色花朵分開，一邊調整色彩分布的平衡，一邊將花朵連接於鏈條上。

原寸紙型

使用方式請參照p.44「在紙上描繪紙型並裁剪」。

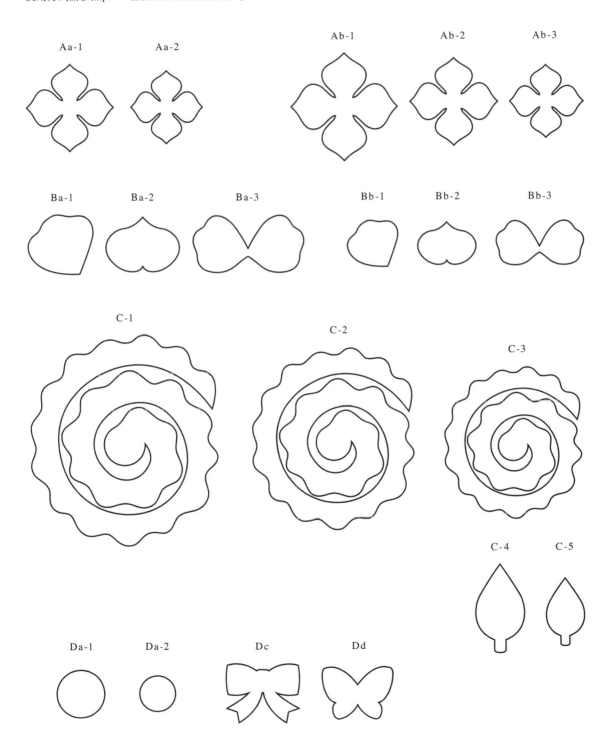

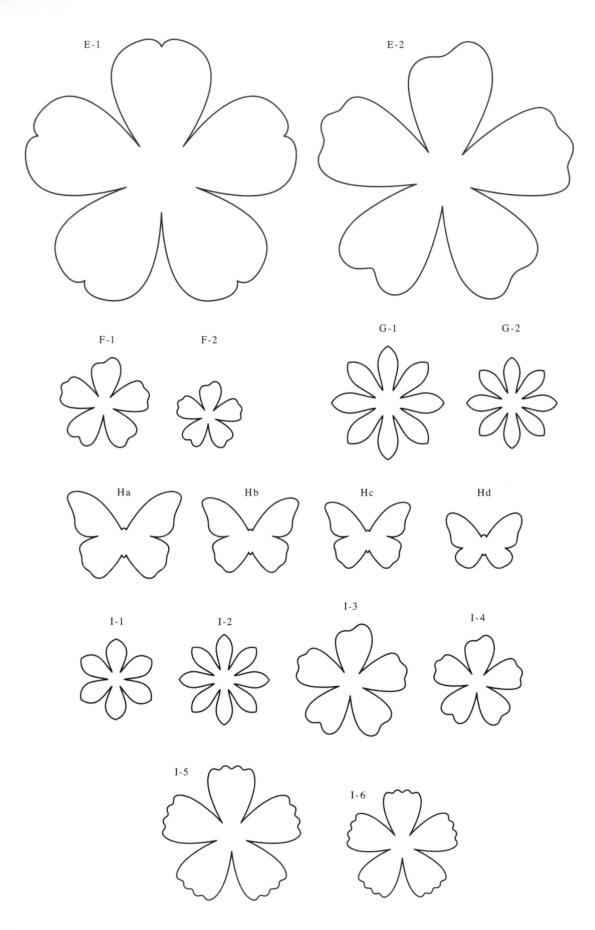

E-1

E-2

F-1 F-2

G-1 G-2

Ha Hb Hc Hd

I-1 I-2 I-3 I-4

I-5 I-6

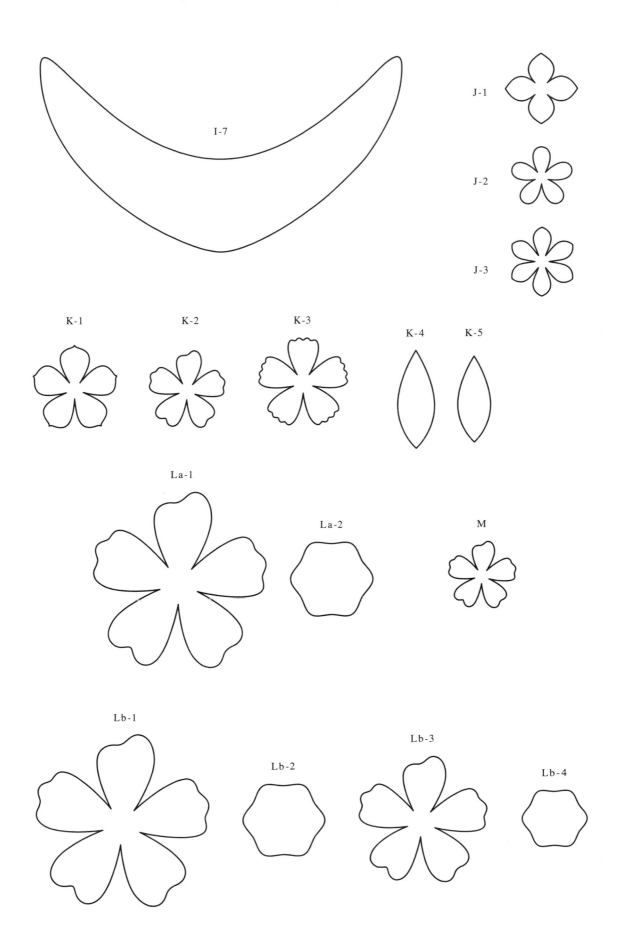

I-7

J-1

J-2

J-3

K-1

K-2

K-3

K-4

K-5

La-1

La-2

M

Lb-1

Lb-2

Lb-3

Lb-4

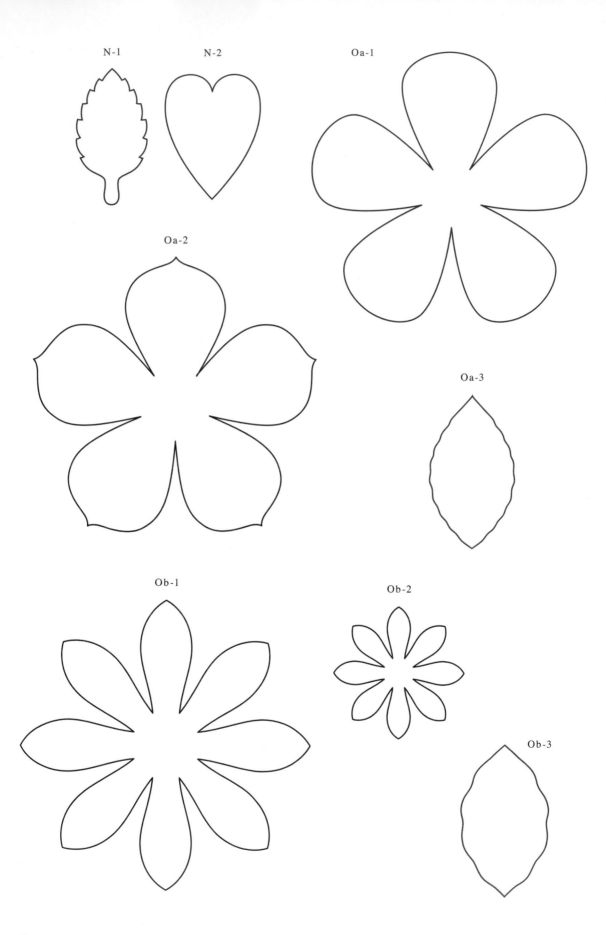

N-1

N-2

Oa-1

Oa-2

Oa-3

Ob-1

Ob-2

Ob-3

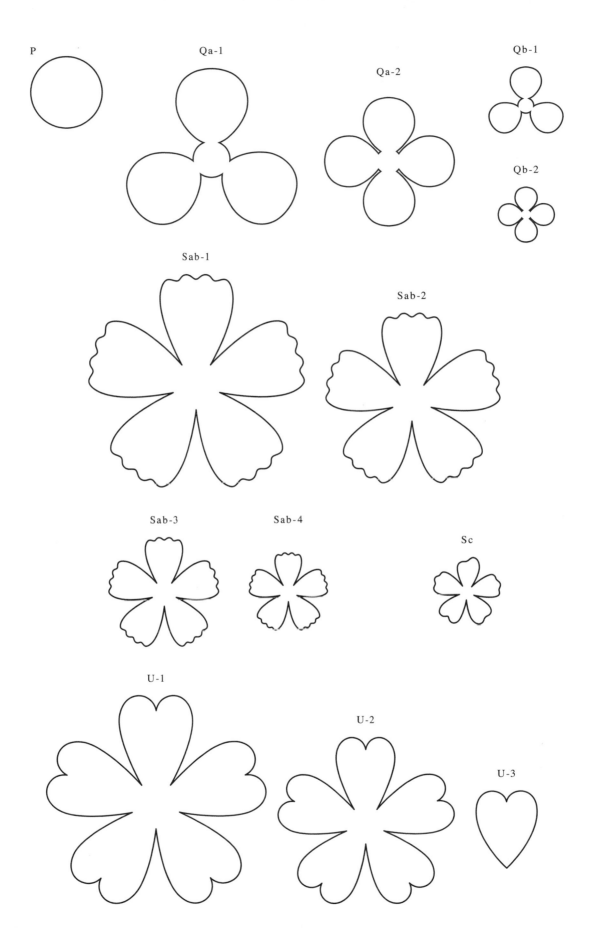

P

Qa-1

Qa-2

Qb-1

Qb-2

Sab-1

Sab-2

Sab-3

Sab-4

Sc

U-1

U-2

U-3

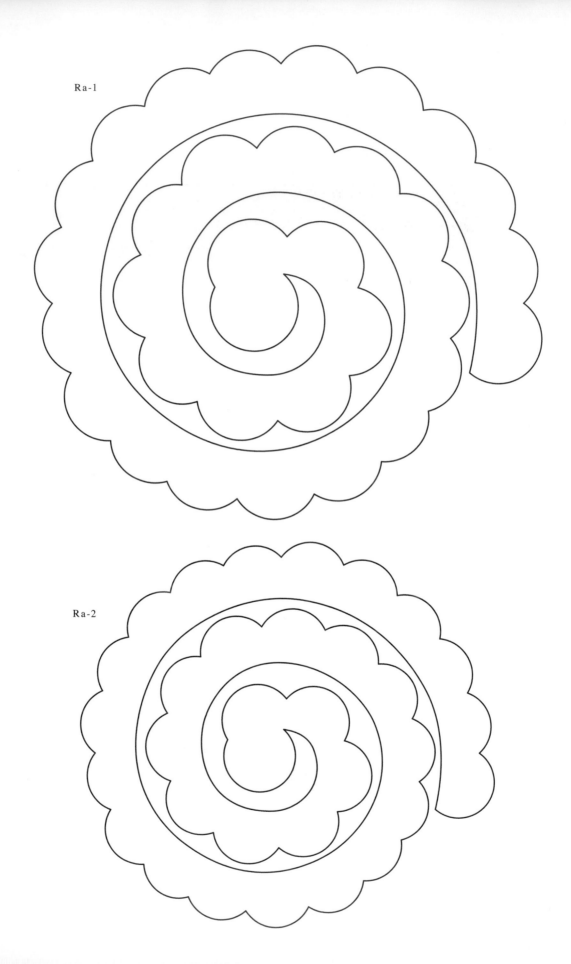

Ra-1

Ra-2

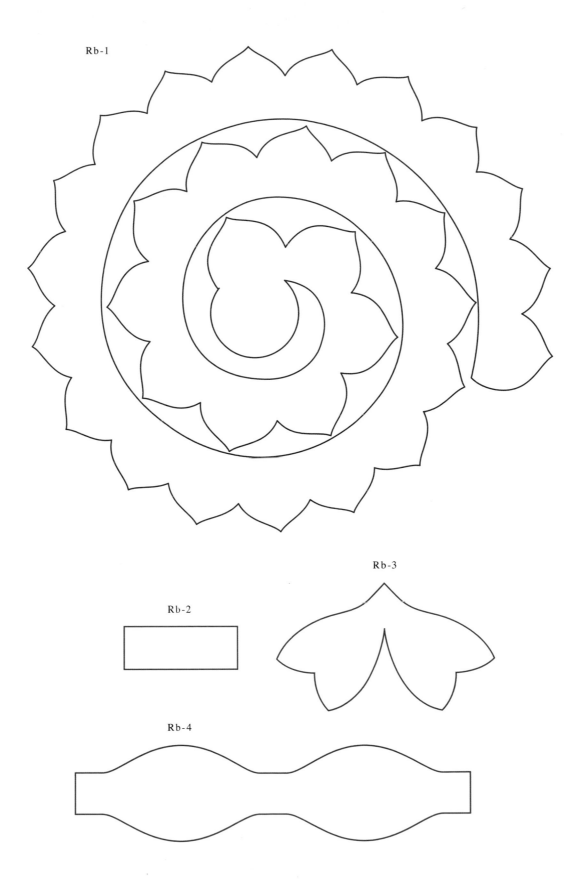

Rb-1

Rb-2

Rb-3

Rb-4

93

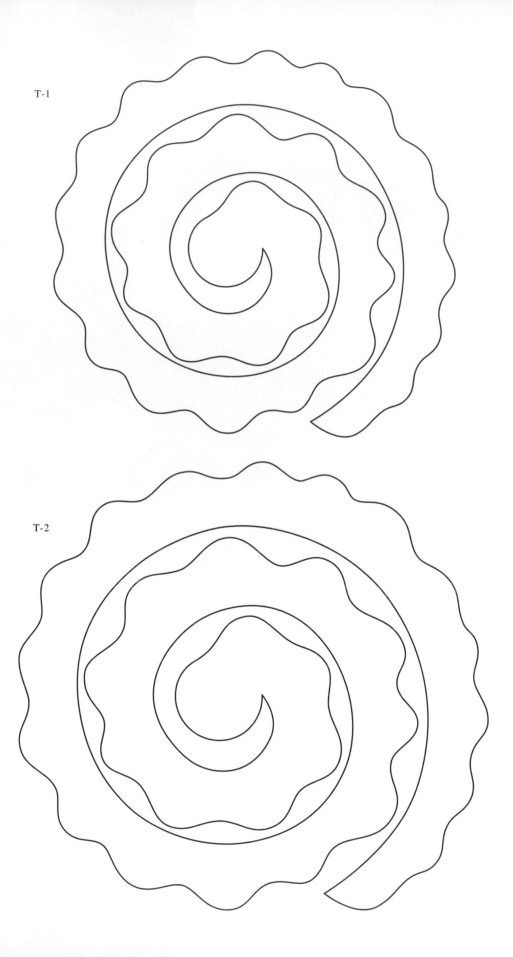

T-1

T-2

Wa

Wb

X-1 X-2 X-3

Z-1 Z-2

Y

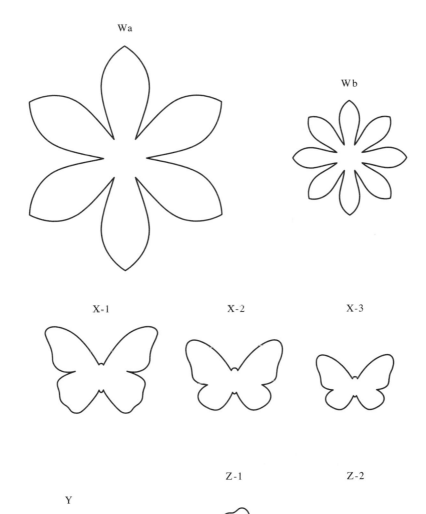

手作♥良品 74

大人風的優雅可愛

輕盈美麗的立體剪紙花飾

作　　　者／一般社團法人 日本紙藝協會®監修
譯　　　者／周欣芃
發 行 人／詹慶和
總 編 輯／蔡麗玲
執 行 編 輯／蔡毓玲
編　　　輯／劉蕙寧・黃璟安・陳姿伶・李佳穎・李宛真
執 行 美 編／韓欣恬
美 術 編 輯／陳麗娜・周盈汝
內 頁 排 版／韓欣恬
出 版 者／良品文化館
發 行 者／雅書堂文化事業有限公司
郵政劃撥帳號／18225950
戶　　　名／雅書堂文化事業有限公司
地　　　址／220新北市板橋區板新路206號3樓
電 子 信 箱／elegant.books@msa.hinet.net
電　　　話／(02)8952-4078
傳　　　真／(02)8952-4084

2018年03月 初版一刷　定價350元

OTONA KAWAII OHANA NO KIRIGAMI PAPER ACCESSORY
supervised by Japan Paperart Association
Copyright © Japan Paperart Association 2016
All rights reserved.
Original Japanese edition published by Nitto Shoin Honsha Co.,
Ltd.

This Traditional Chinese language edition is published by
arrangement with
Nitto Shoin Honsha Co., Ltd., Tokyo in care of Tuttle-Mori
Agency, Inc., Tokyo
through Keio Cultural Enterprise Co., Ltd., New Taipei City,Taiwan.

經銷／易可數位行銷股份有限公司
地址／新北市新店區寶橋路235巷6弄3號5樓
電話／(02) 8911-0825
傳真／(02) 8911-0801

國家圖書館出版品預行編目(CIP)資料

大人風的優雅可愛：輕盈美麗的立體剪紙花飾 / 一般社團
法人日本紙藝協會作；周欣芃譯.
-- 初版. -- 新北市：良品文化館出版：雅書堂文化發行,
2018.03
　面；　公分. -- (手作良品；74)
ISBN 978-986-95927-3-4(平裝)

1.剪紙

972.2　　　　　　　　　　　　　　　107003190

［監修簡介］
一般社團法人 日本紙藝協會®
代表理事　くりはらまみ　前田京子

以「更加歡樂，更具有活力」為理念舉辦講座，推廣透過
紙藝能帶來溫暖手作的療癒力、提昇腦部活性化，以及展
露微笑的契機。講座內容以「紙藝講師認證講座」、「紙
藝裝飾講師認證講座」、「手工藝製作治療師®認證講
座」為主軸，提供技術和精神層面的指導和支援，培育從
創業到教育、看護、醫療實務中皆能表現傑出的講師。
尤其是以創業為目標的手藝創作家，在取得資格後將由專
門的企業持續支援，因此新手也能放心的在各種協助與後
續追蹤管理之下成長，因而持續栽培出許多活躍於眾多領
域的講師。
網站 http://paper-art.jp

製　　　作／くりはらまみ、前田京子
作 品 攝 影／masaco
視 覺 呈 現／鈴木亜希子
步 驟 攝 影／相築正人
書 籍 設 計／塚田佳奈、清水真子（ME & MIRACO）
編　　　輯／大野雅代（クリエイトONO）

［攝影協力］
finestaRt
東京都目黑區碑文谷4-6-6
CARBOOTS
東京都渋谷區代官山町14-5 Silk代官山1F

Handmade Paper Accessory

Handmade Paper Accessory

Handmade Paper Accessory